색연필로 만나는 ORIENTAL PAINTING

미안도 어려운

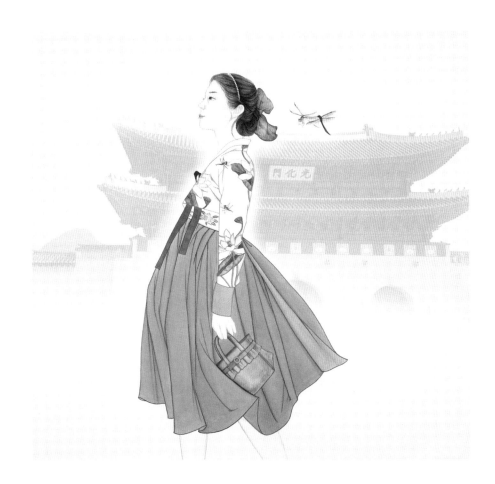

김정란 지음

비단 위를 노니는 아름다운 여인 　대학에서 동양화를 전공하고 줄곧 동양적인 이미지를 그림의 모티브로 삼아 작업해 오고 있습니다. 특히 동자승과 한국적 이미지의 여성을 그림에서 많이 표현해 오고 있는데, 이번 컬러링북은 그동안 작업했던 미인도 이미지들을 모아서 대중들이 쉽게 동양화의 감각을 접할 수 있도록 만들었습니다. 그동안의 컬러링북이 일러스트적이거나 서양의 세밀화에 치중해 있었다면 「미인도 컬러링북」은 회화 작품을 기초로 하고 있다는 것이 특징입니다. 비단에 세필로 그린 분위기를 컬러링북에서 충분히 표현하기는 어렵겠지만 동양화의 분위기를 최대한 느낄 수 있도록 모필과 먹선을 사용하여 선묘를 만들었습니다. 또 작품을 기반으로 하고 있어 창작자의 마음으로 표현 방법

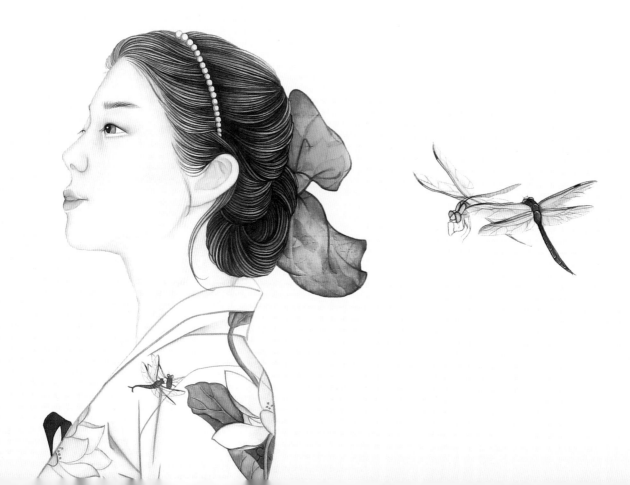

을 구사해 보는 것도 재미있을 것입니다.

동양의 세필화는 주로 선염법을 사용합니다. 선염법은 먹이나 색을 칠할 때, 수분이 마르기 전에 농담이나 색채가 변화해 보이도록 칠하는 기법입니다. 선염법은 한 붓에는 물감을 한 붓에는 물을 묻혀 색 붓으로 색을 칠한 후 물 붓으로 즉시 바림(그림을 그릴 때에 먼저 물을 칠한 뒤, 물이 마르기 전에 물감을 칠하여 번지는 효과를 내는 일)하여 점진적으로 그러데이션의 효과를 내는 기법입니다. 「미인도 컬러링북」에서는 색연필과 물을 사용해 농담의 변화를 만들어 줌으로써 이러한 효과를 낼 수 있습니다. 「미인도 컬러링북」으로 차원 높은 컬러링을 즐겨보세요. 여러분의 회화적 감각을 발휘할 수 있는 행복한 시간이 될 것입니다.

2017. 12. 15 정란 쓰다

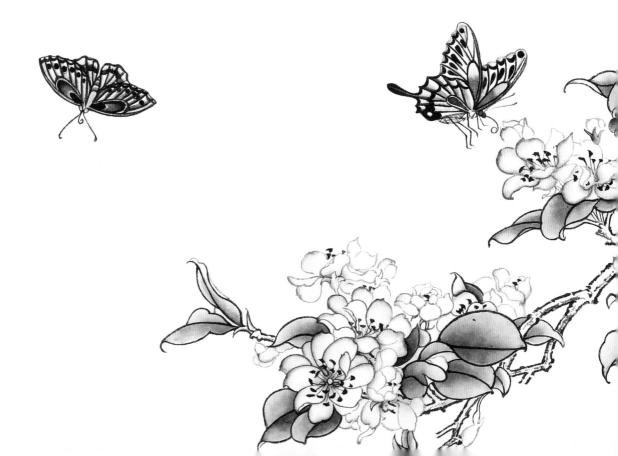

Oriental Painting 컬러링 방법

김정란의 미인도 원작은 비단에 세필을 사용하여 선염법으로 그려진 섬세한 그림입니다. 선염법은 두 개의 붓으로 색을 점차로 변화시키켜 그러데이션 효과를 주는 기법입니다. 하나의 색에서 다른 색으로 변화를 줄 수도 있고 색의 농도를 점차 흐려지게 할 수도 있습니다.

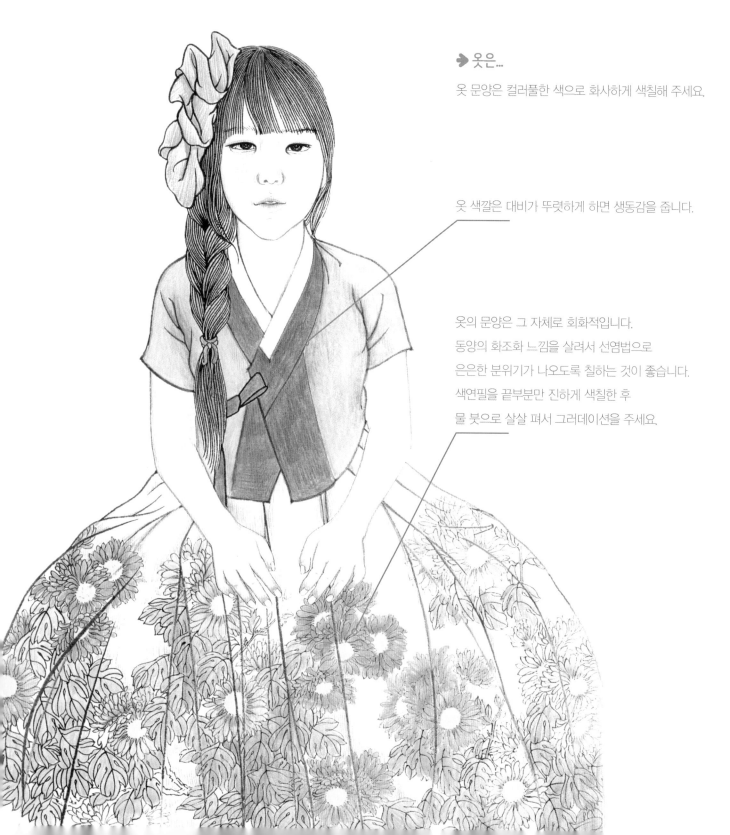

➡ 옷은…

옷 문양은 컬러풀한 색으로 화사하게 색칠해 주세요.

옷 색깔은 대비가 뚜렷하게 하면 생동감을 줍니다.

옷의 문양은 그 자체로 회화적입니다.
동양의 화조화 느낌을 살려서 선염법으로
은은한 분위기가 나오도록 칠하는 것이 좋습니다.
색연필을 끝부분만 진하게 색칠한 후
물 붓으로 살살 펴서 그러데이션을 주세요.

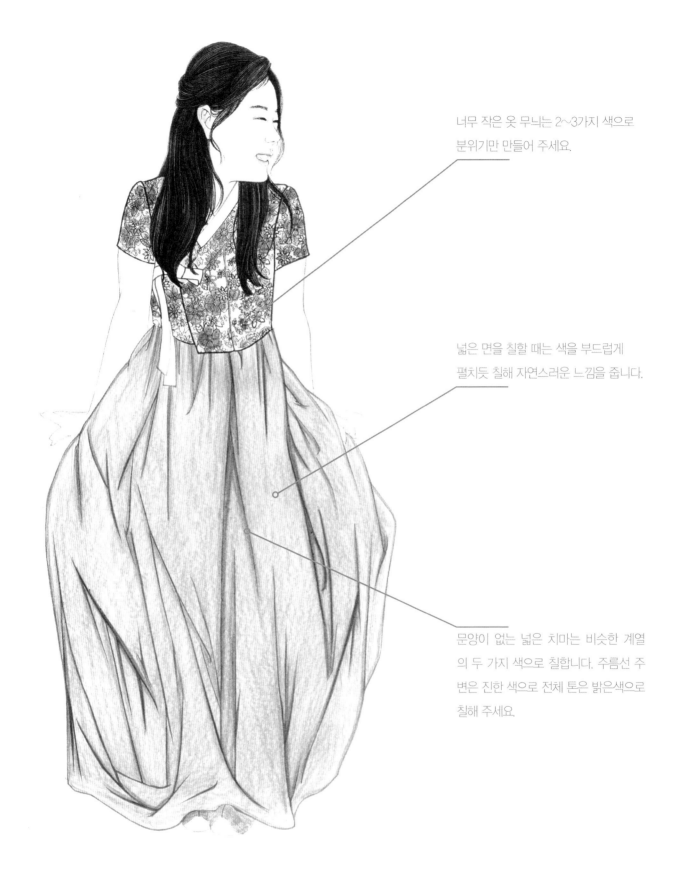

너무 작은 옷 무늬는 2~3가지 색으로
분위기만 만들어 주세요.

넓은 면을 칠할 때는 색을 부드럽게
펼치듯 칠해 자연스러운 느낌을 줍니다.

문양이 없는 넓은 치마는 비슷한 계열
의 두 가지 색으로 칠합니다. 주름선 주
변은 진한 색으로 전체 톤은 밝은색으로
칠해 주세요.

색연필을 잘 사용해 컬러링을 진행하면 선염법으로 완성한 작품과는 또 다른 미인도의 아름다움을 만날 수 있습니다.
색연필의 사용해 쉽게 미인도의 느낌을 살릴 수 있는 방법을 안내합니다. 꼭 기억해두었다가 컬러링을 할 때 활용해
보세요. 훨씬 더 아름답고 화사한 미인도와 만날 수 있을 것입니다.

➜ 색연필로 컬러링한 후 물 붓으로 그러데이션을...

패턴화된 문양은 컬러풀한 색채로
선명하게 색칠해 주세요.

하늘하늘한 숄은 전체적으로
색을 넣지 않고 주름선을 따라
살살 칠해 주세요

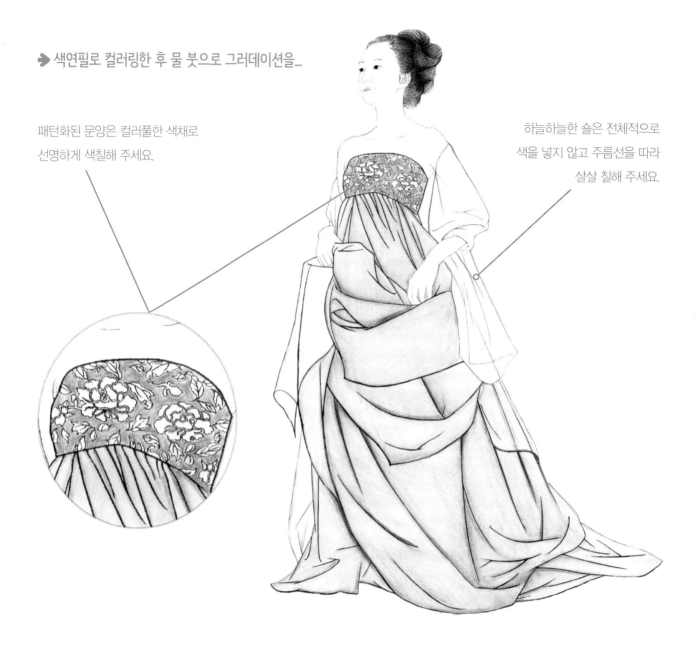

• 문양이 없는 옷을 쉽게 칠하는 방법은...

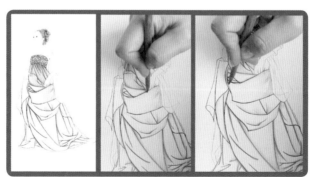

① 옷 주름 주변으로 선을 긋듯이
색을 진하게 칠해 줍니다.

② 깨끗한 물 붓으로 색연필 칠한 부분을
살살 펴서 색이 퍼지게 합니다.

③ 물기가 마른 후 선 주변을 다시
진하게 칠해 줍니다.

강한 색감보다는 부드러운 질감을 느낄 수 있도록 하는 것이 중요합니다. 음영이 있는 부분은 짙은 갈색으로 전체 톤은 밝은색으로 칠해 주세요. 그런 다음 맑은 물 붓으로 살살 펴주면 피부의 부드러움을 표현할 수 있습니다.

➤ 얼굴은...

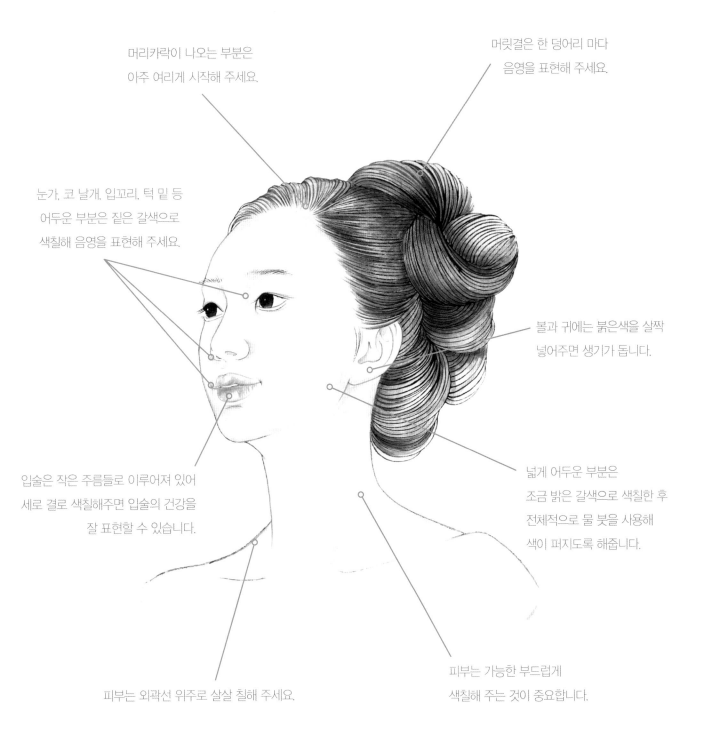

머리카락이 나오는 부분은
아주 여리게 시작해 주세요.

머릿결은 한 덩어리 마다
음영을 표현해 주세요.

눈가, 코 날개, 입꼬리, 턱 밑 등
어두운 부분은 짙은 갈색으로
색칠해 음영을 표현해 주세요.

볼과 귀에는 붉은색을 살짝
넣어주면 생기가 돕니다.

입술은 작은 주름들로 이루어져 있어
세로 결로 색칠해주면 입술의 건강을
잘 표현할 수 있습니다.

넓게 어두운 부분은
조금 밝은 갈색으로 색칠한 후
전체적으로 물 붓을 사용해
색이 퍼지도록 해줍니다.

피부는 외곽선 위주로 살살 칠해 주세요.

피부는 가능한 부드럽게
색칠해 주는 것이 중요합니다.

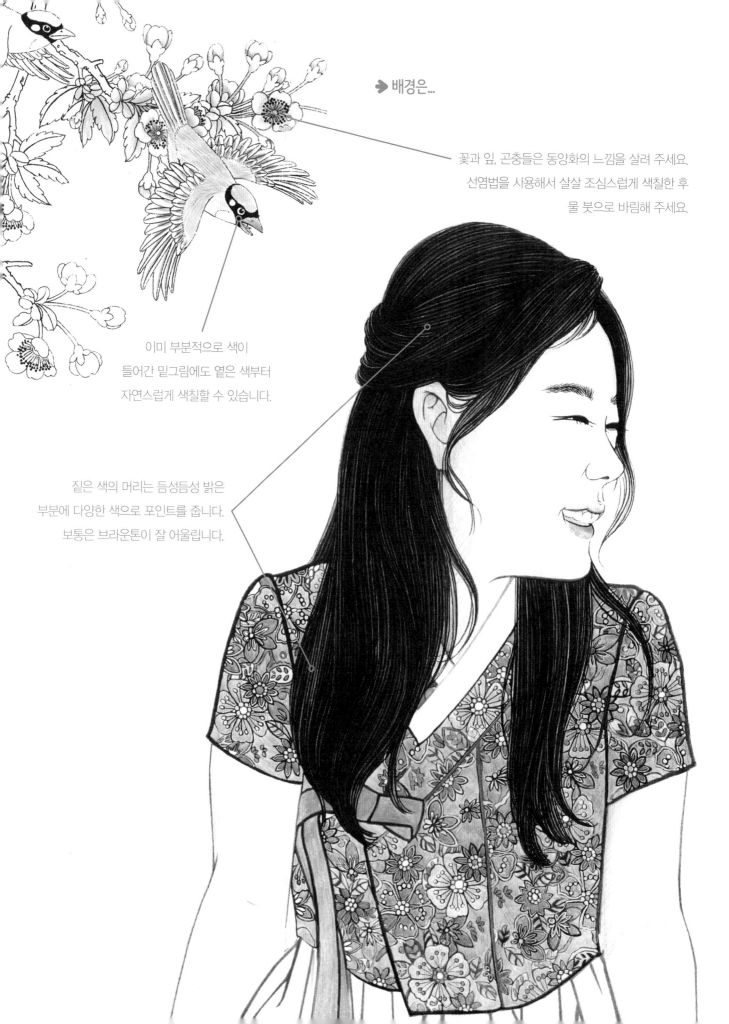

➜ 배경은…

꽃과 잎, 곤충들은 동양화의 느낌을 살려 주세요.
선염법을 사용해서 살살 조심스럽게 색칠한 후
물 붓으로 바림해 주세요.

이미 부분적으로 색이
들어간 밑그림에도 옅은 색부터
자연스럽게 색칠할 수 있습니다.

짙은 색의 머리는 듬성듬성 밝은
부분에 다양한 색으로 포인트를 줍니다.
보통은 브라운톤이 잘 어울립니다.

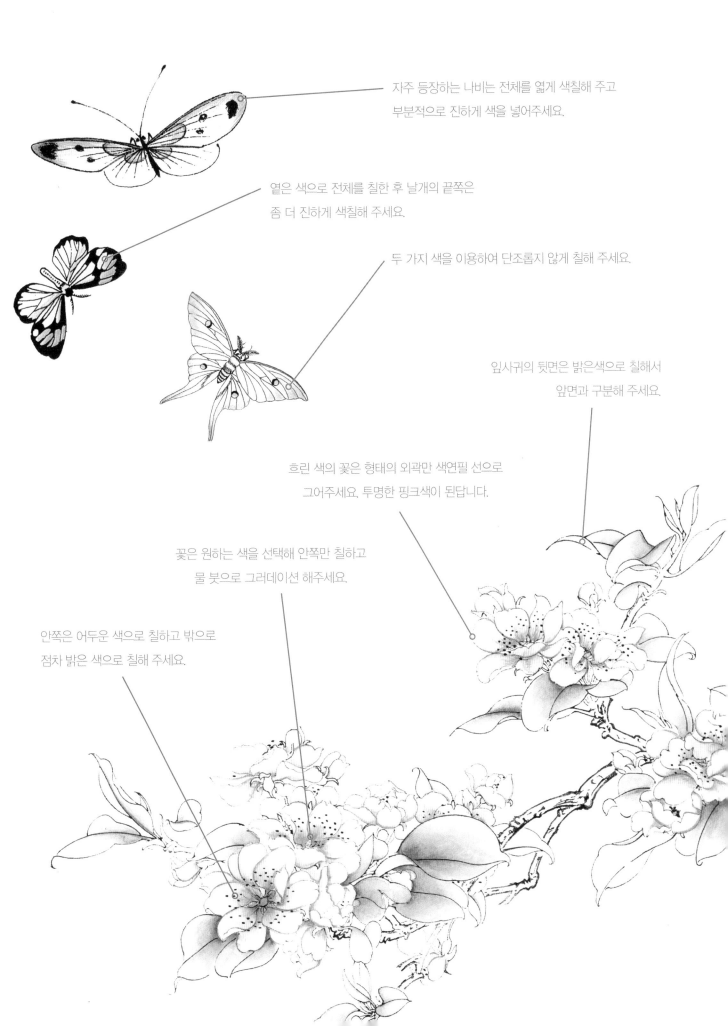

자주 등장하는 나비는 전체를 엷게 색칠해 주고
부분적으로 진하게 색을 넣어주세요.

옅은 색으로 전체를 칠한 후 날개의 끝쪽은
좀 더 진하게 색칠해 주세요.

두 가지 색을 이용하여 단조롭지 않게 칠해 주세요.

잎사귀의 뒷면은 밝은색으로 칠해서
앞면과 구분해 주세요.

흐린 색의 꽃은 형태의 외곽만 색연필 선으로
그어주세요. 투명한 핑크색이 된답니다.

꽃은 원하는 색을 선택해 안쪽만 칠하고
물 붓으로 그러데이션 해주세요.

안쪽은 어두운 색으로 칠하고 밖으로
점차 밝은 색으로 칠해 주세요.

➜ 조금은 색다르게 나만의 작품을 만들고 싶을 때는..

가끔 특별한 그림을 그리고 싶다면 일상에서 벗어나 신비한 세계를 여행하듯 과감한 색을
선택해 보세요. 몇 가지 색칠법만 기억해 두면 놀라운 작품을 만들 수 있을 거예요.

깃털은 가운데 깃심을 중심으로 진하게 칠한 후
끝쪽으로 점차 흐리게 칠해 주세요.

몸통은 외곽을 중심으로 칠한 후
안쪽은 밝게 칠해 주는 것이
양감을 느낄 수 있게 해줍니다.

물 바림 없이 넓은 부분을
칠할 때는 색연필을 눕혀서
칠해보는 것도 좋습니다.

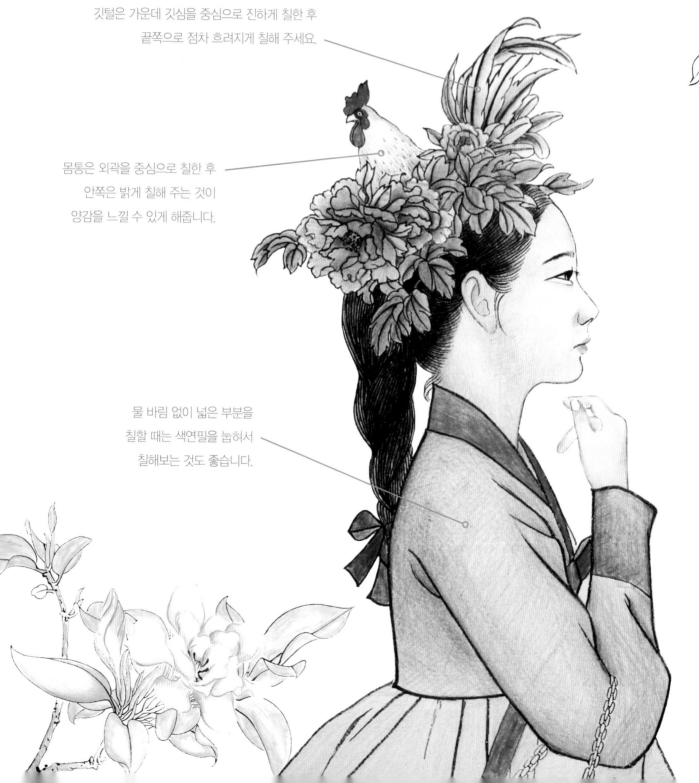

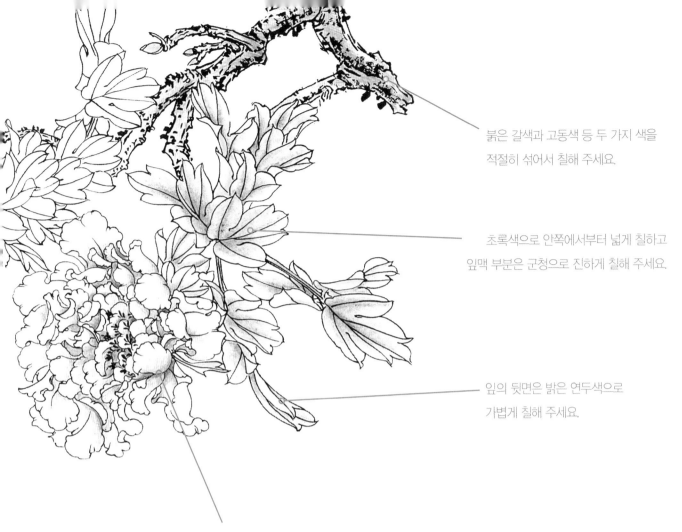

붉은 갈색과 고동색 등 두 가지 색을
적절히 섞어서 칠해 주세요.

초록색으로 안쪽에서부터 넓게 칠하고
잎맥 부분은 군청으로 진하게 칠해 주세요.

잎의 뒷면은 밝은 연두색으로
가볍게 칠해 주세요.

꽃잎의 안쪽은 짙고 어둡게 잎의 외곽으로 갈수록 옅게 칠해 주세요.

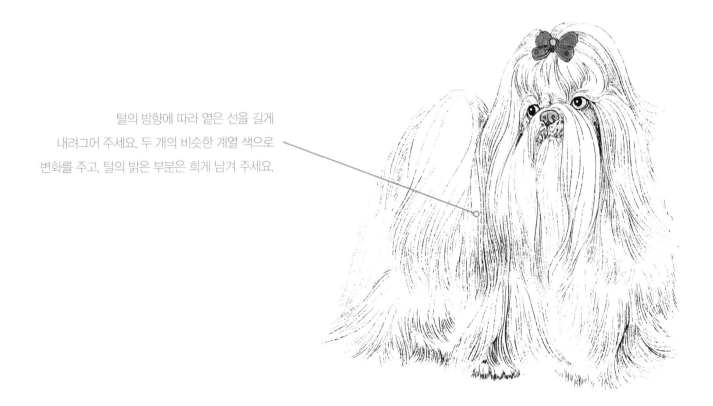

털의 방향에 따라 옅은 선을 길게
내려그어 주세요. 두 개의 비슷한 계열 색으로
변화를 주고, 털의 밝은 부분은 희게 남겨 주세요.

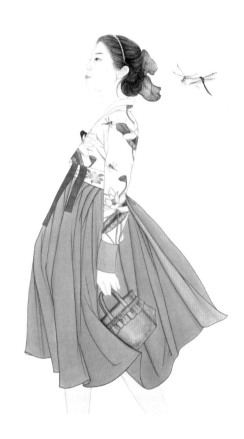

STAGE_ONE

북촌을 거닐다

무엇보다도 눈에 띄는 모습은 한복을 곱게 차려입은 여학생들의 모습이다. 정성을 다해 지은 단아한 복장은 아니지만, 우리 한복의 고운 선을 살려 화사하고 현대적인 감각으로 디자인한 개량한복을 입은 여학생들의 모습은 보기에 흐뭇하다. 과거 일본을 자주 드나들던 사람들은 기모노를 입고 거리를 다니는 여인들의 모습이 보기가 참 좋았다고들 말했다. 그리고 그러한 모습이 부럽다고들 했었다. 그러한 모습이 지금 서울 사대문 한가운데 주택가에서 연출되고 있다. 외국인 관광객들도 서투르지만 서슴없이 한복을 빌려 입고 북촌 곳곳을 다니며 사진을 찍어댄다. 이러한 모습이 현재 북촌의 풍속이다. 2016. 10

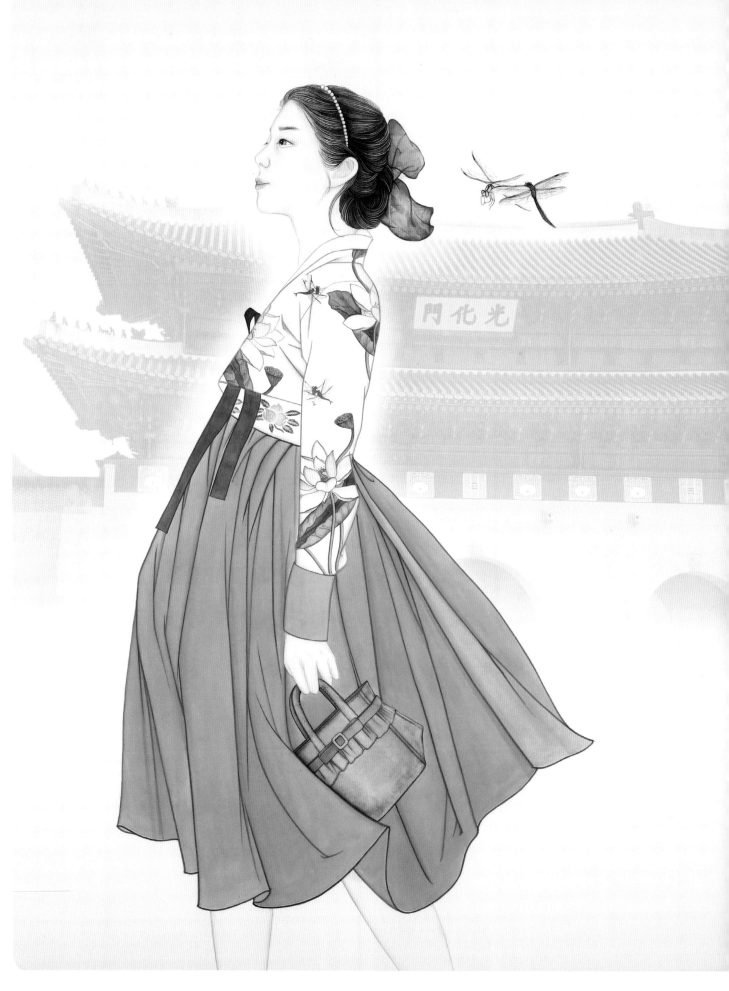

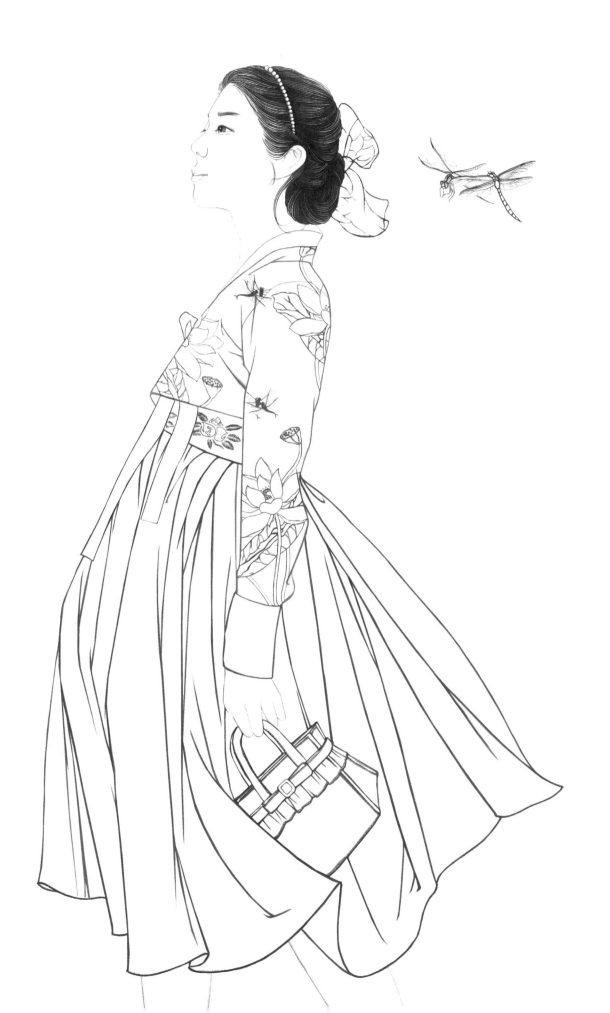

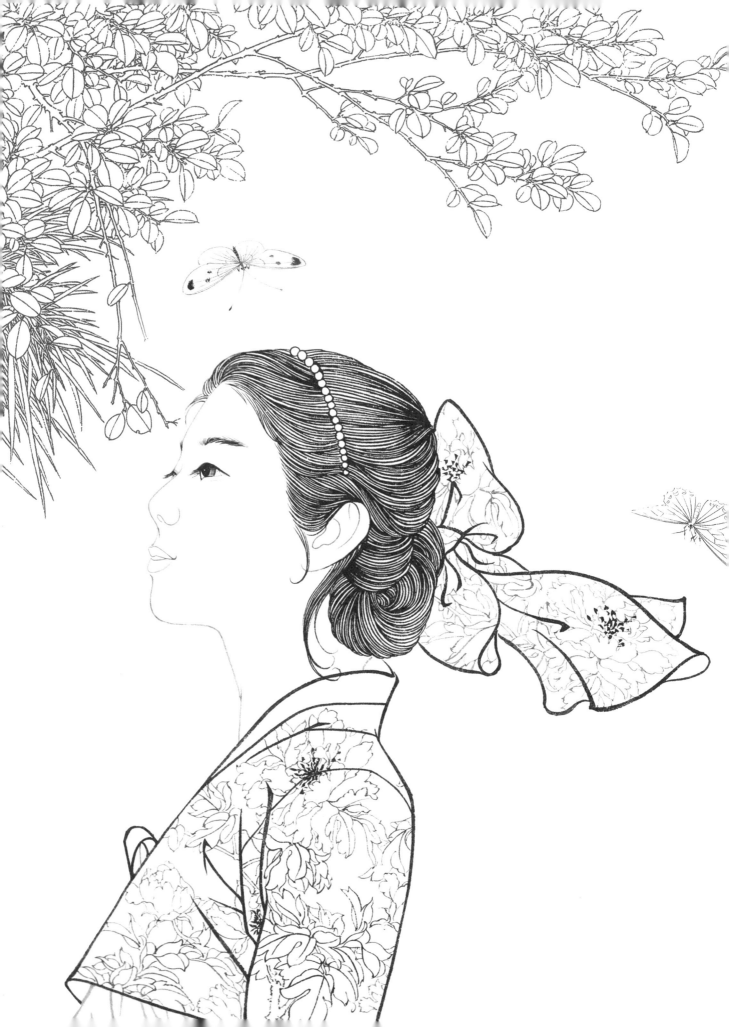

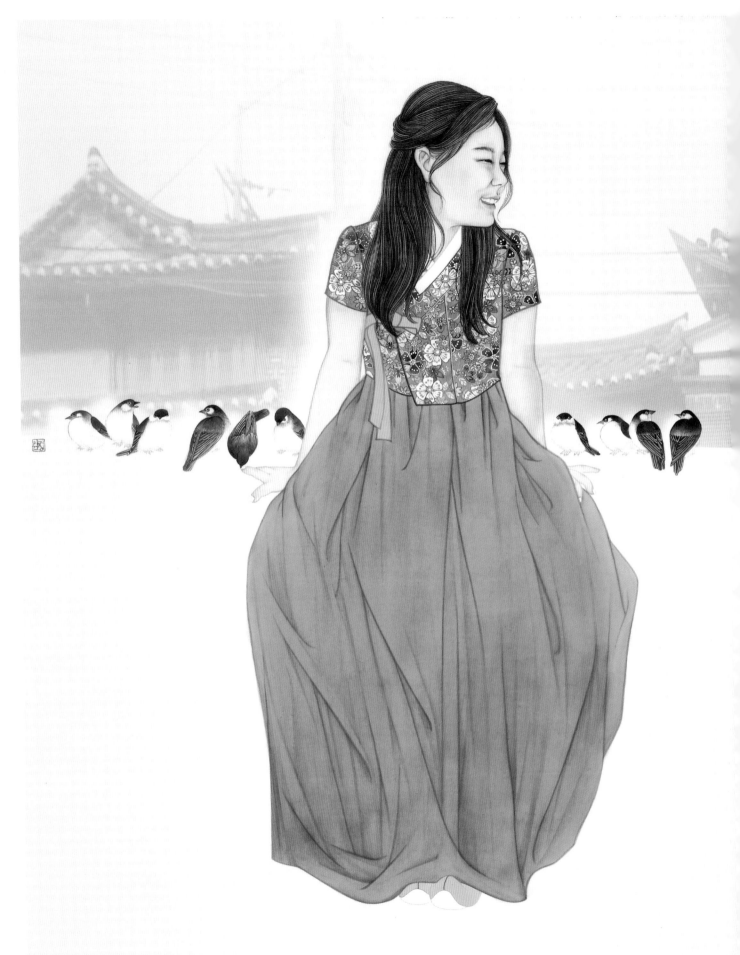

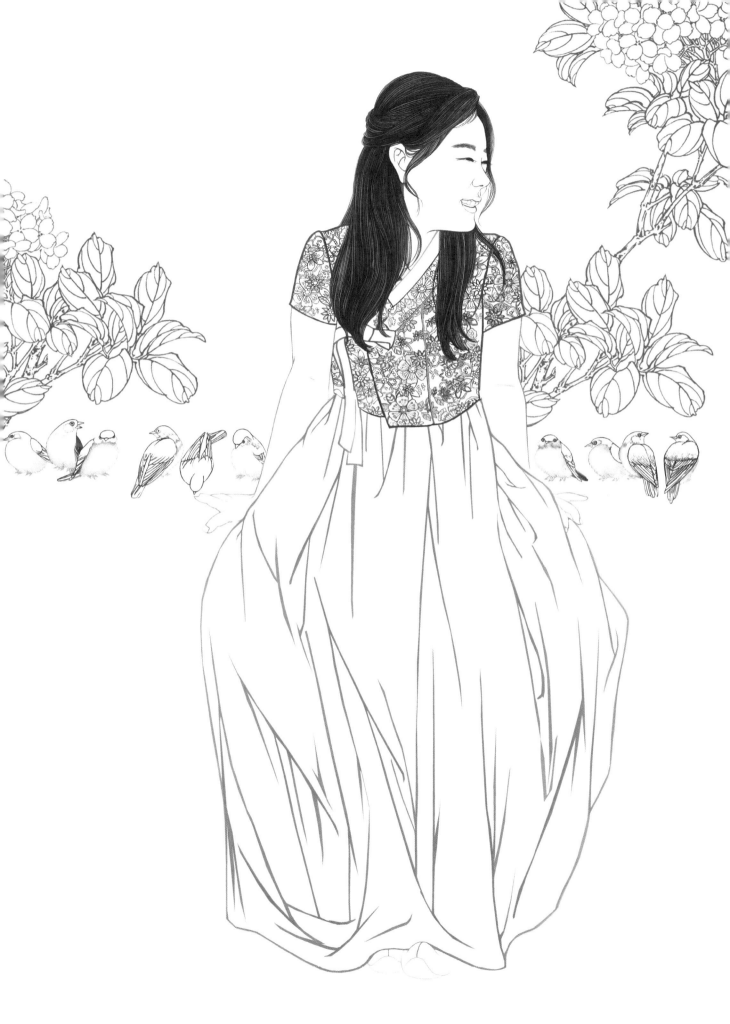

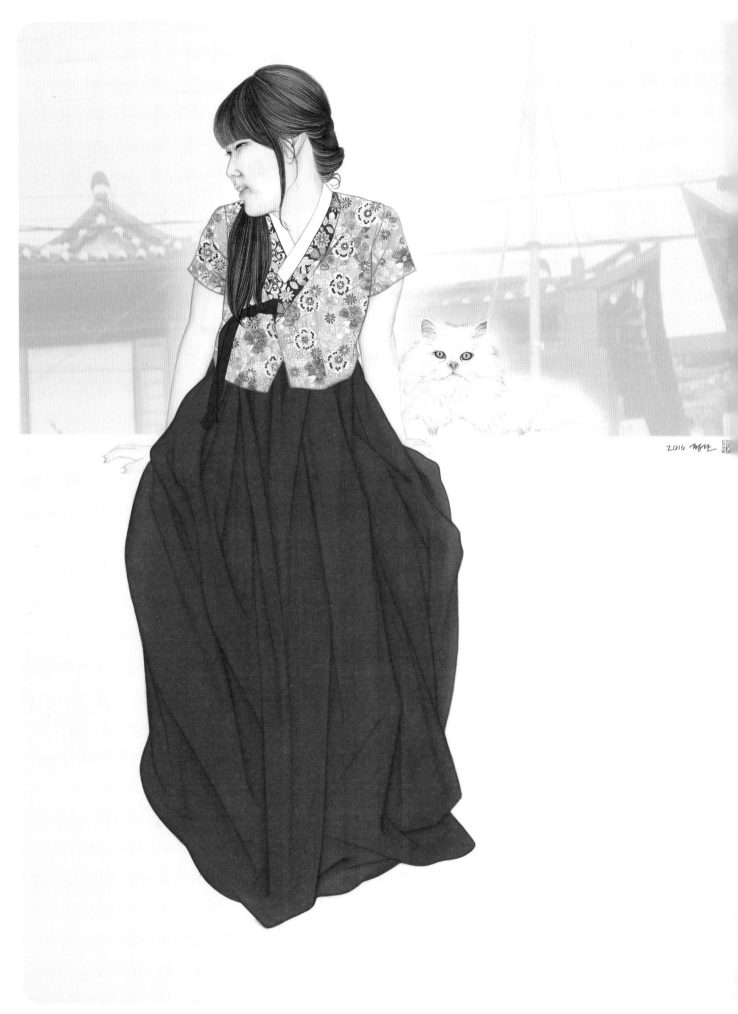

2016 깨비

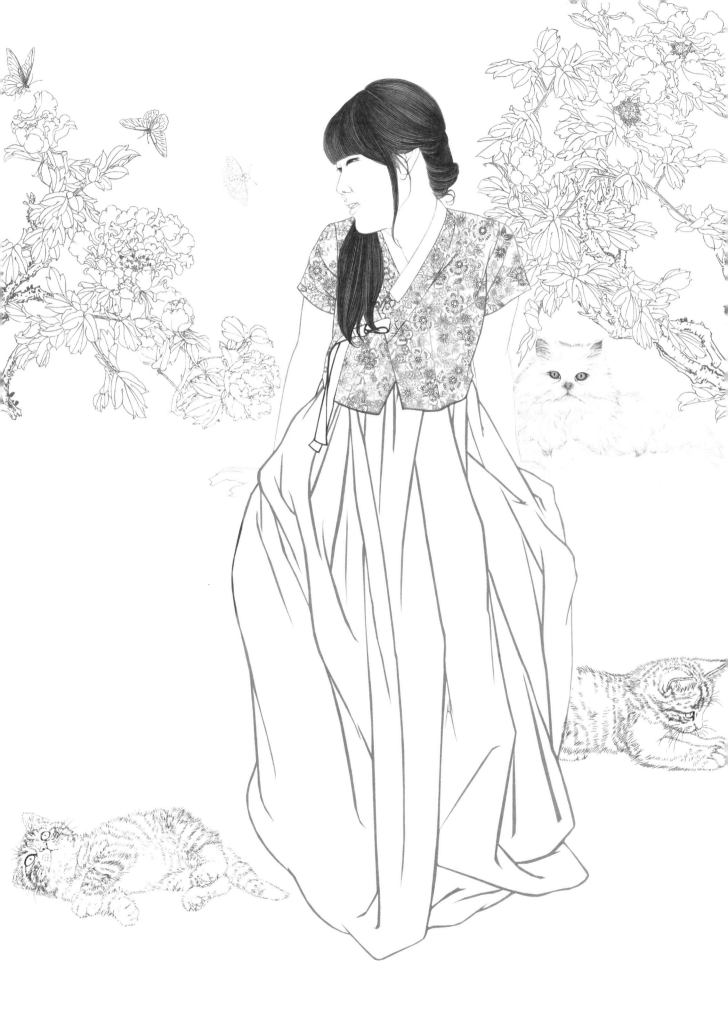

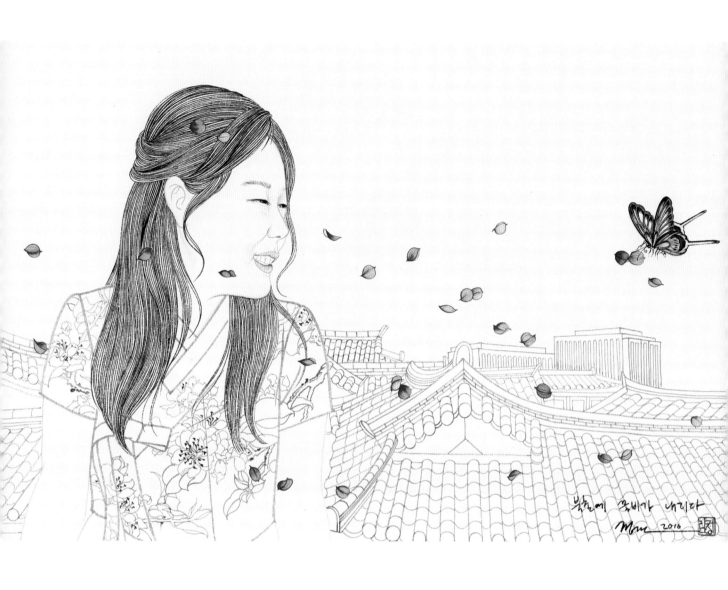

봄이 오고 봄이 또 갑니다.

아침이 오고 또 하루가 지납니다.

세상의 모든 것은 왔다가는 사라집니다.

영원한 것은 아름답지 않습니다.

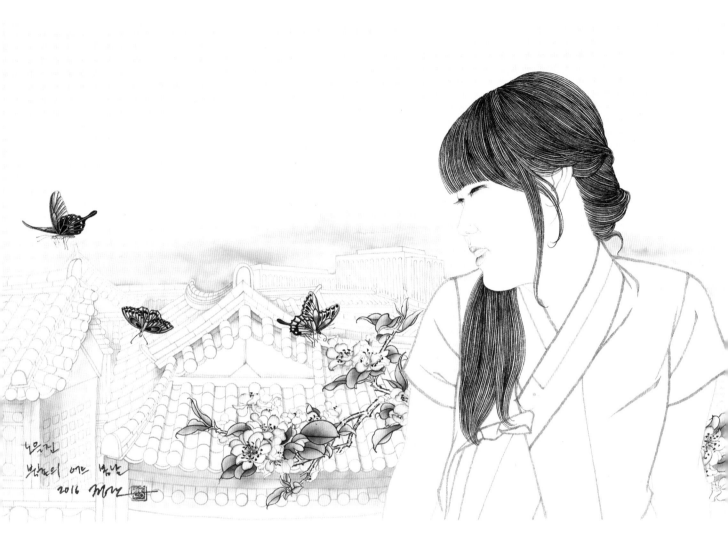

지나가기 때문에 아름다운 것입니다.

꽃비가 날리는 봄,

붉게 물든 하늘의 노을이 아름답습니다.

봄처럼 스쳐 지나갈 소녀들의 미소가 아름답습니다.

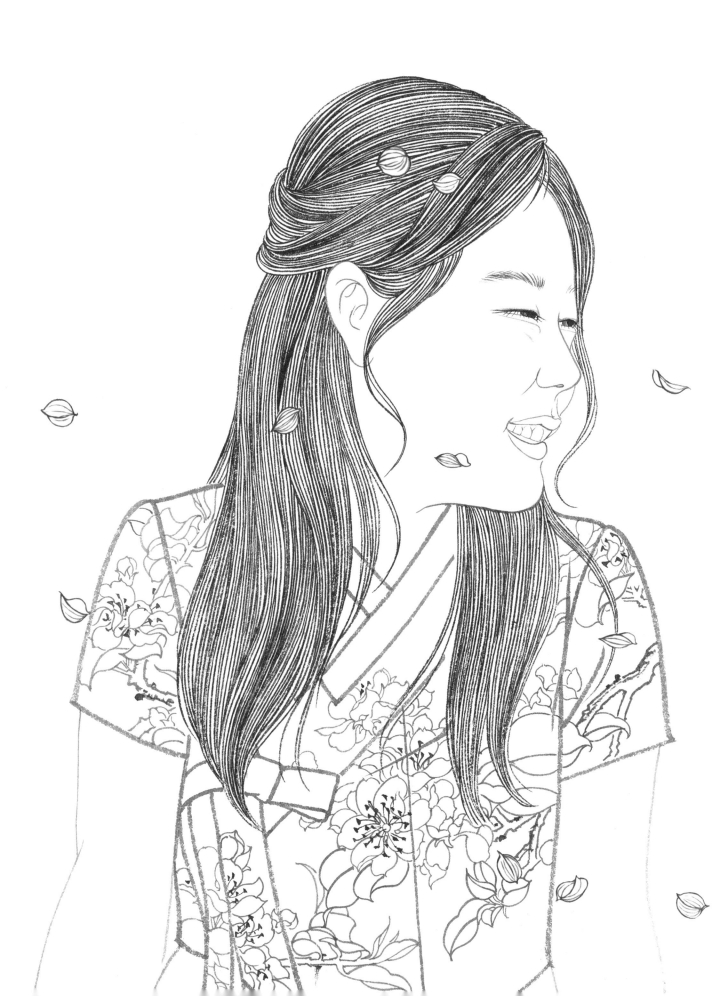

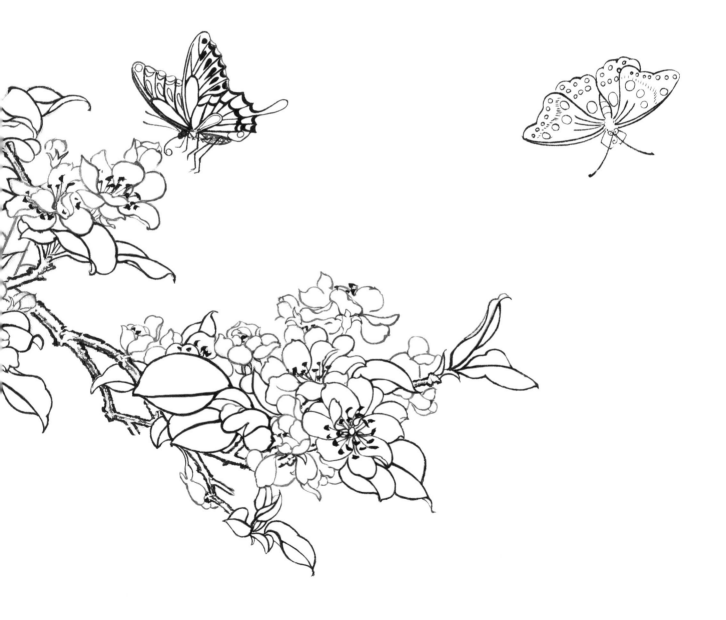

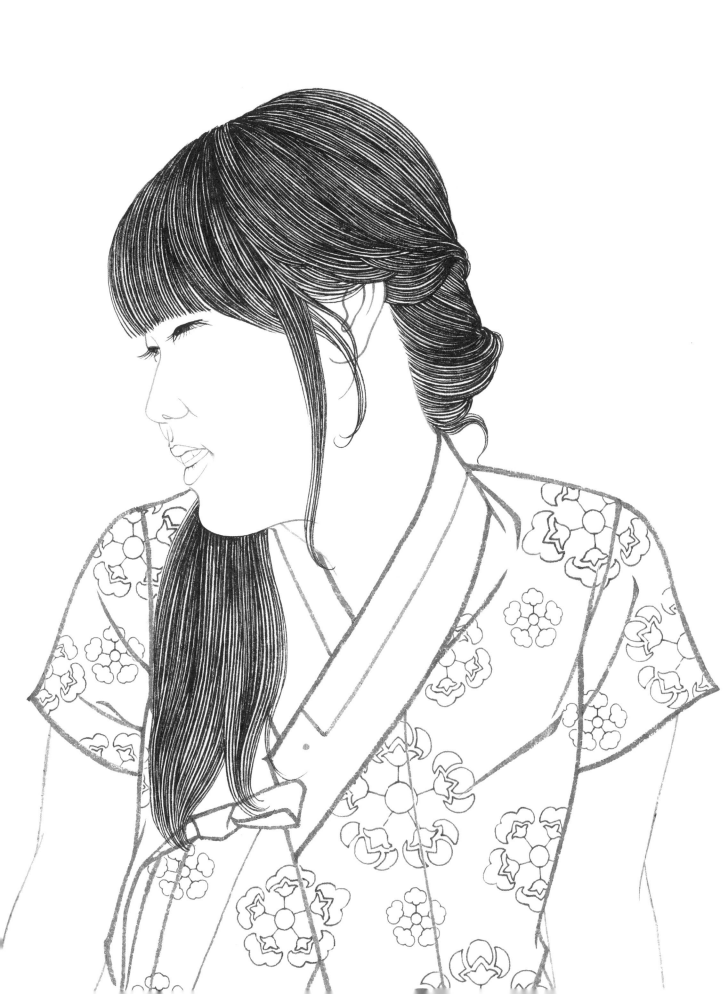

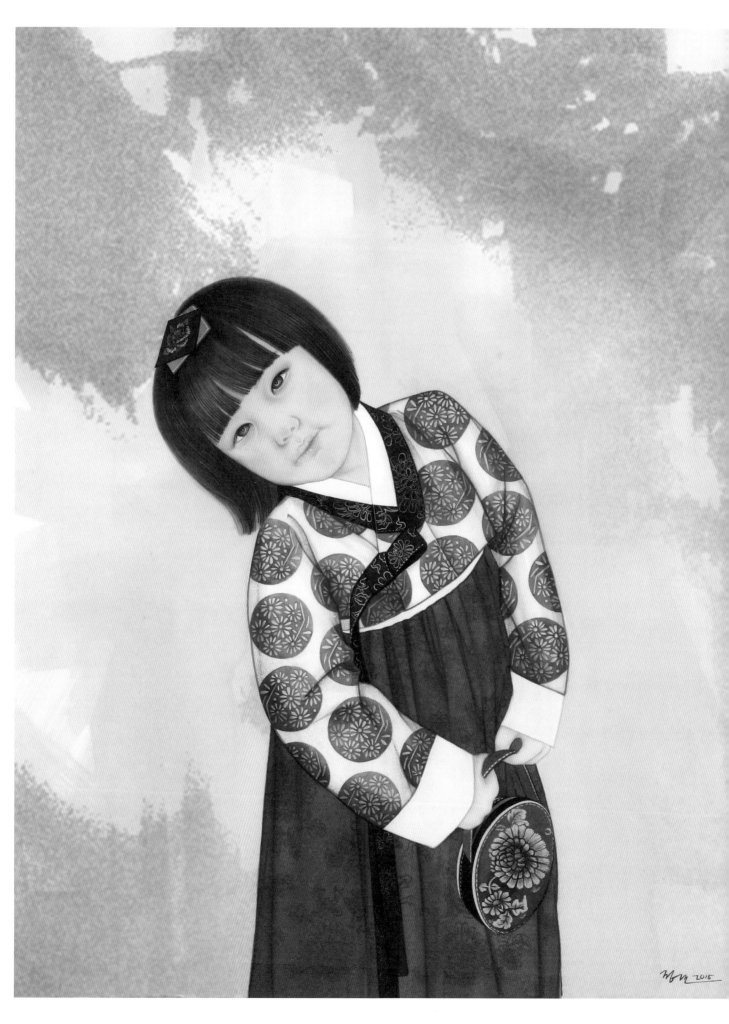

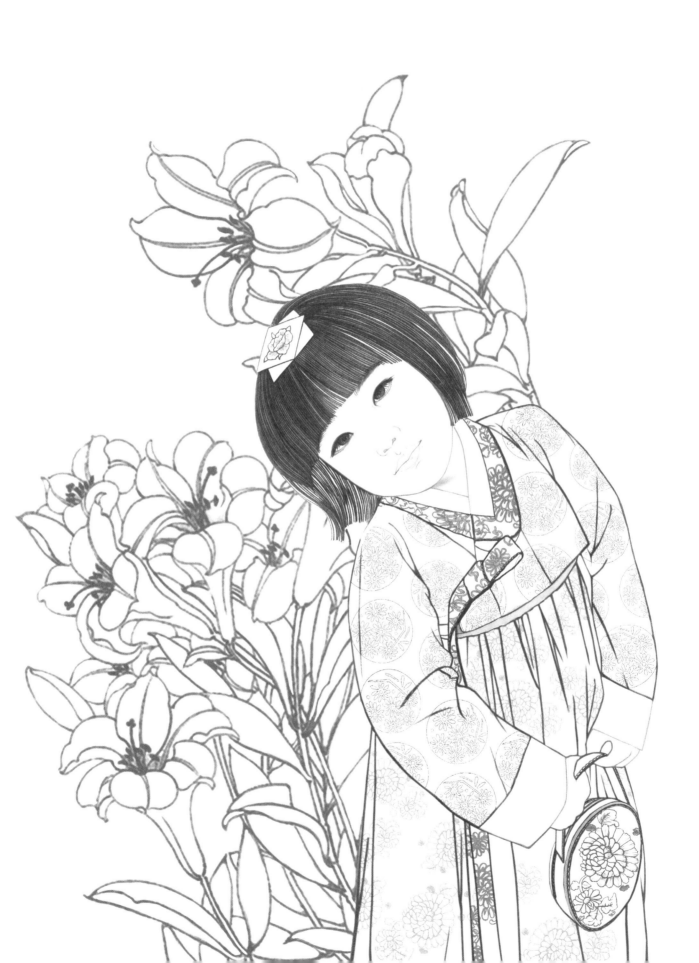

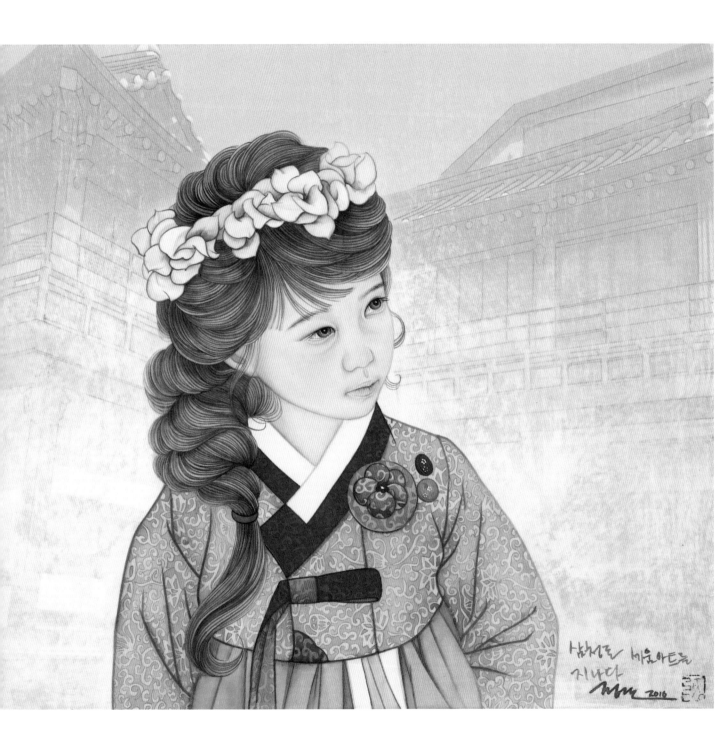

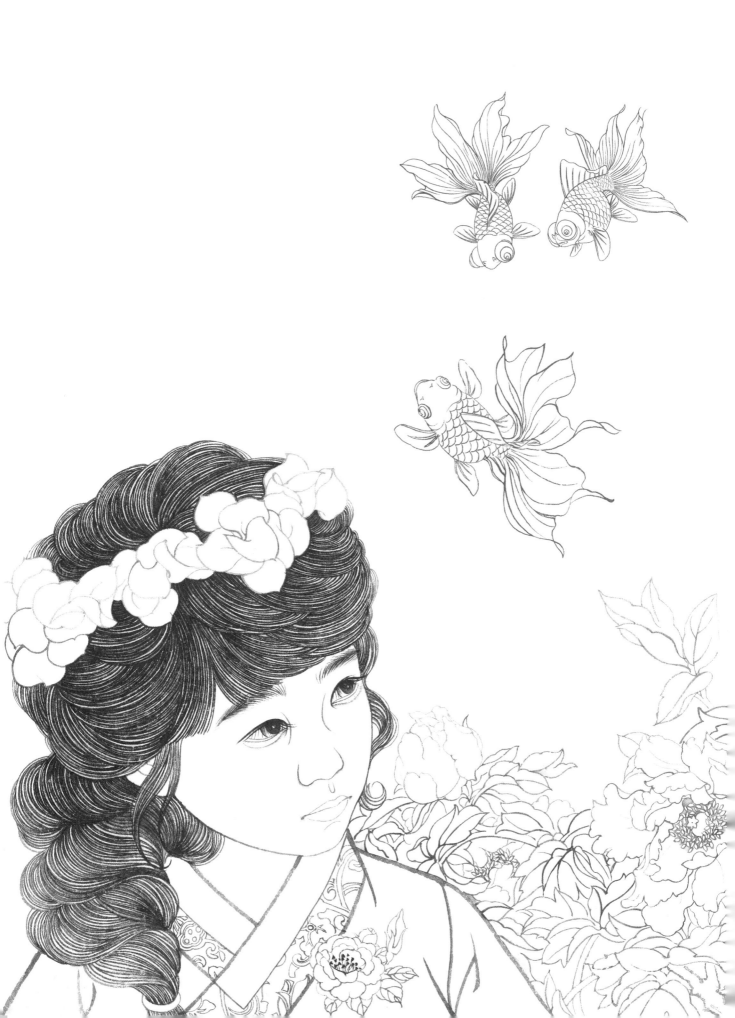

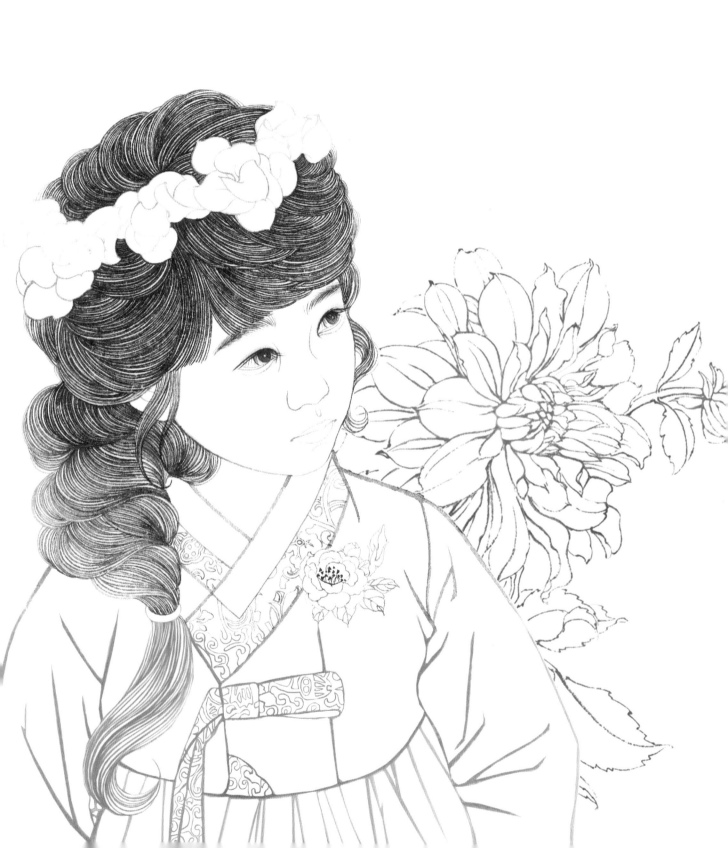

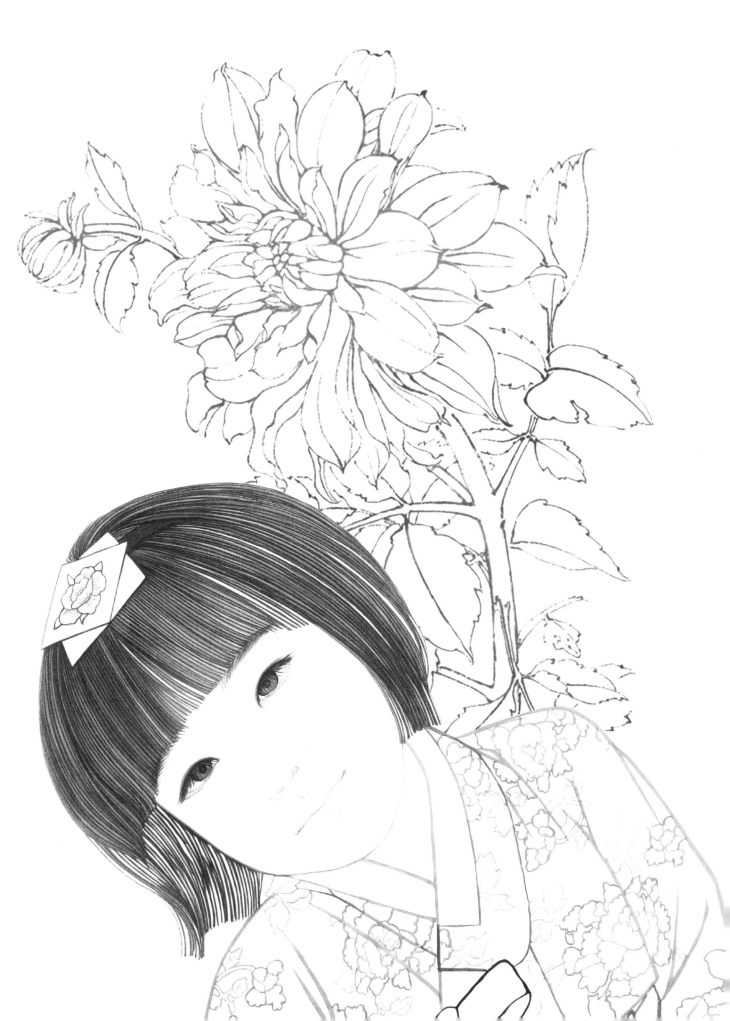

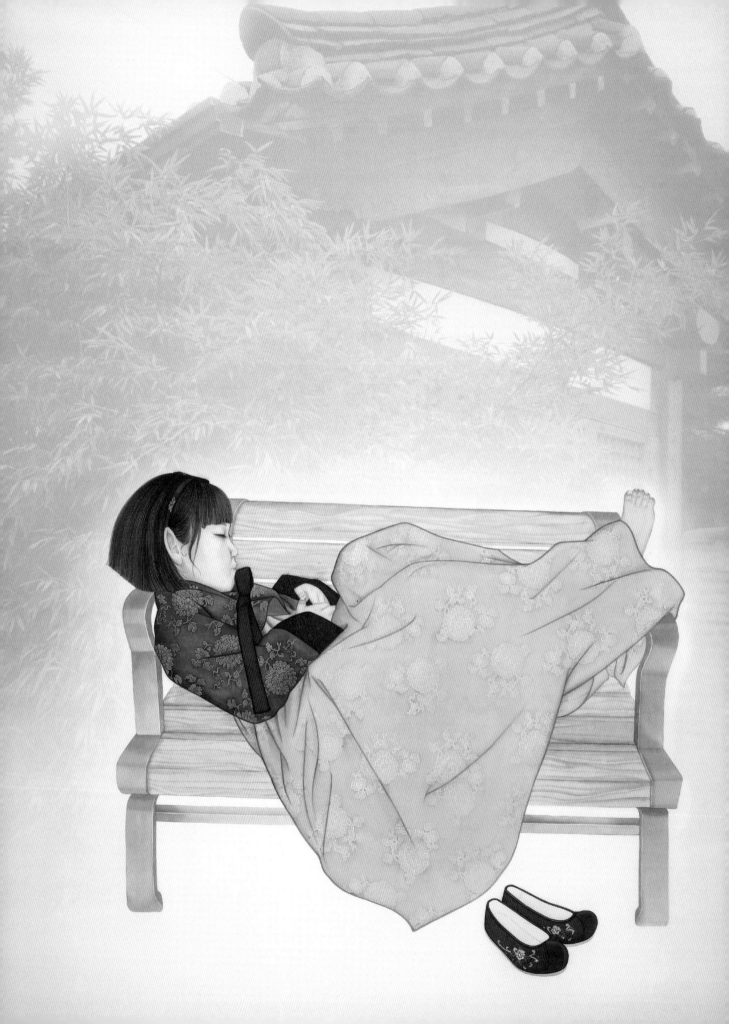

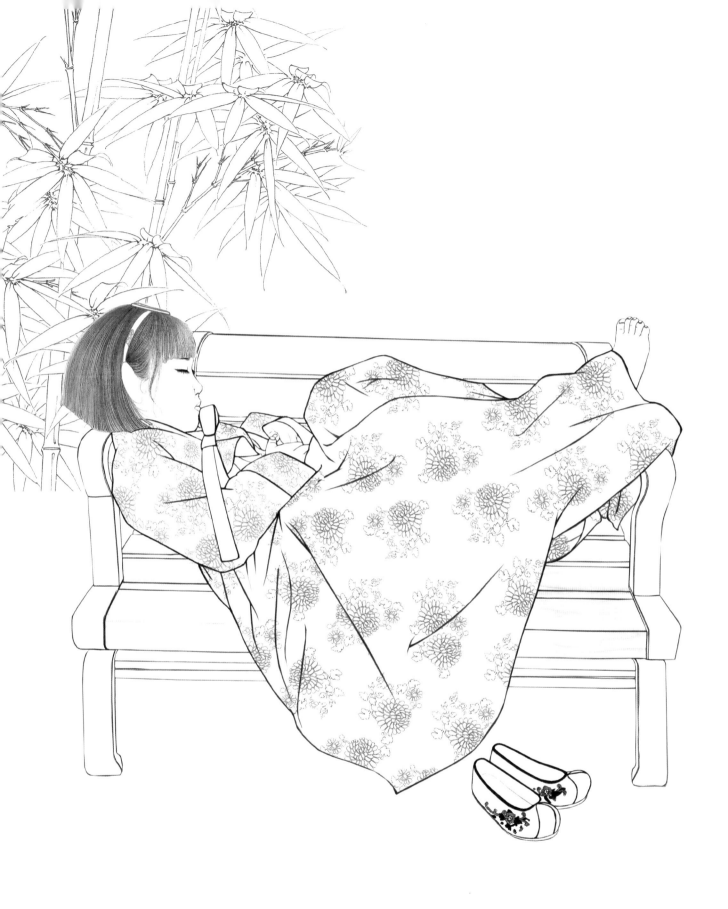

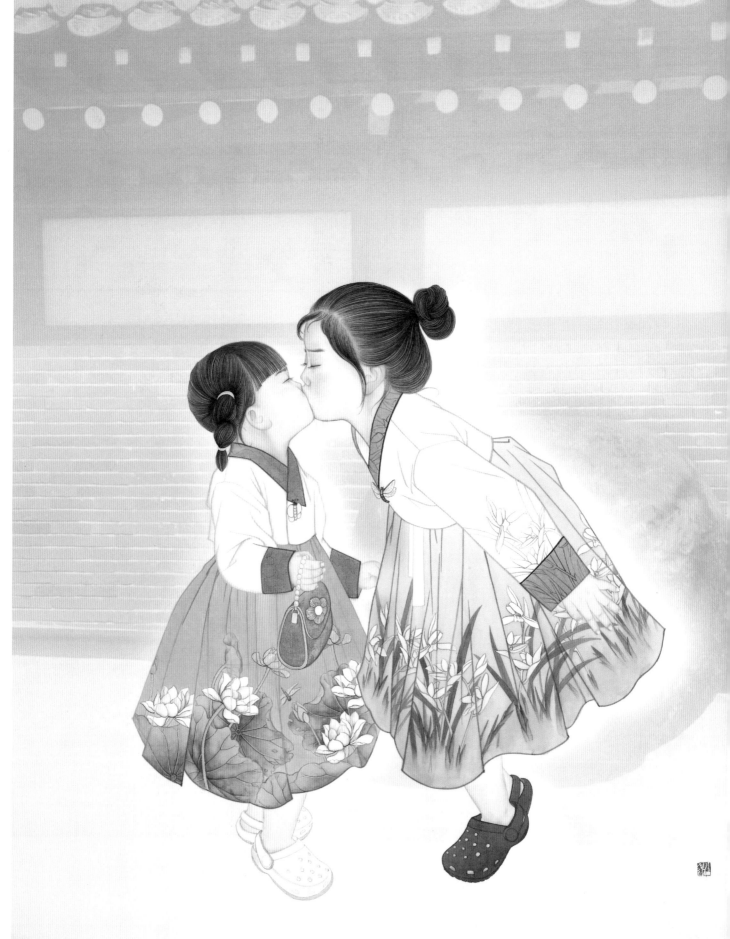

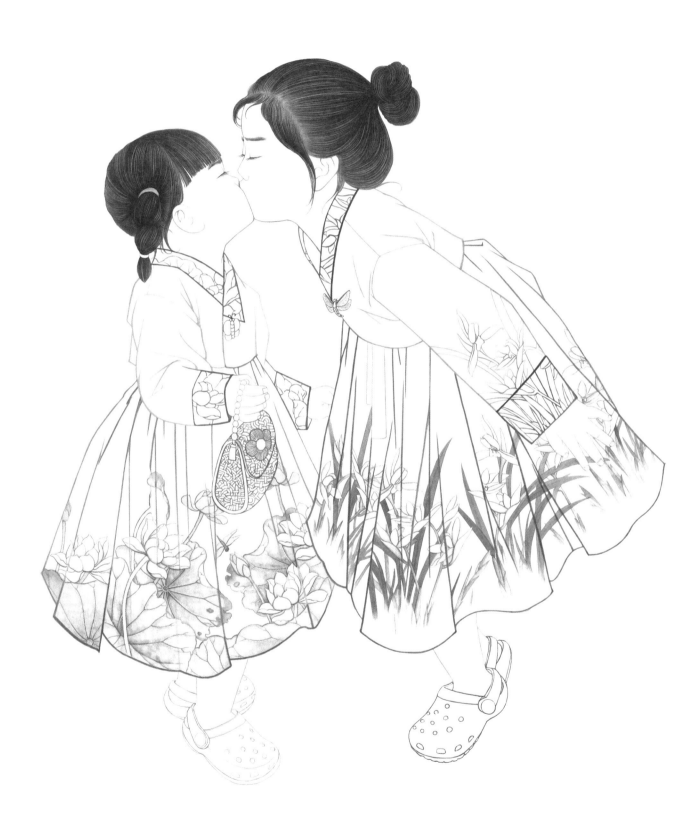

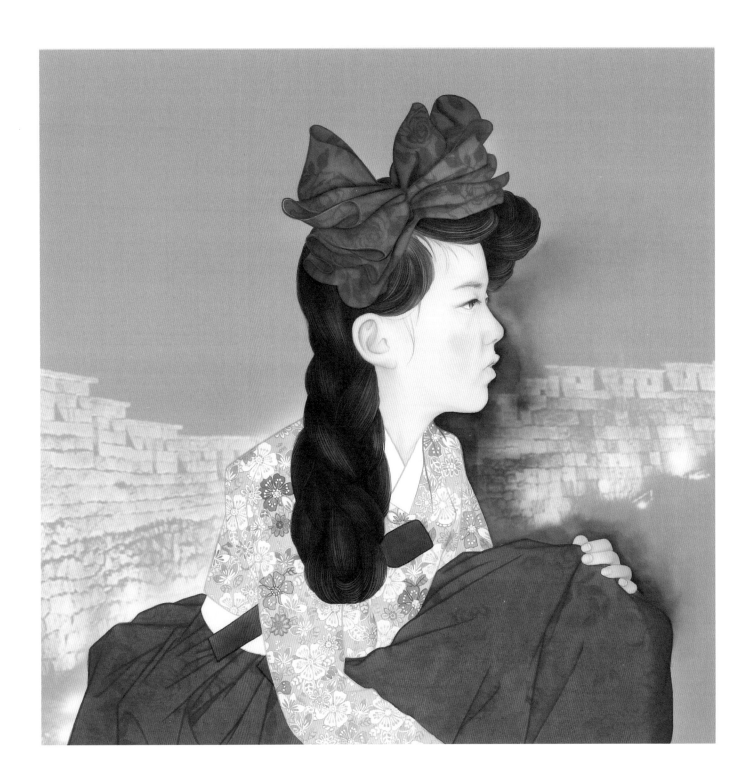

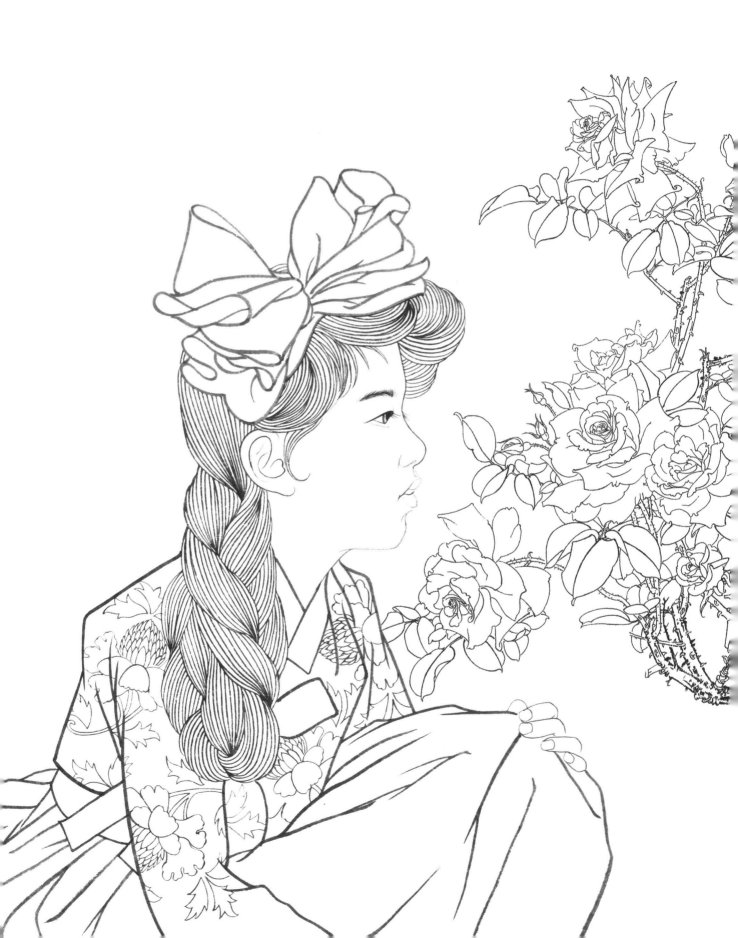

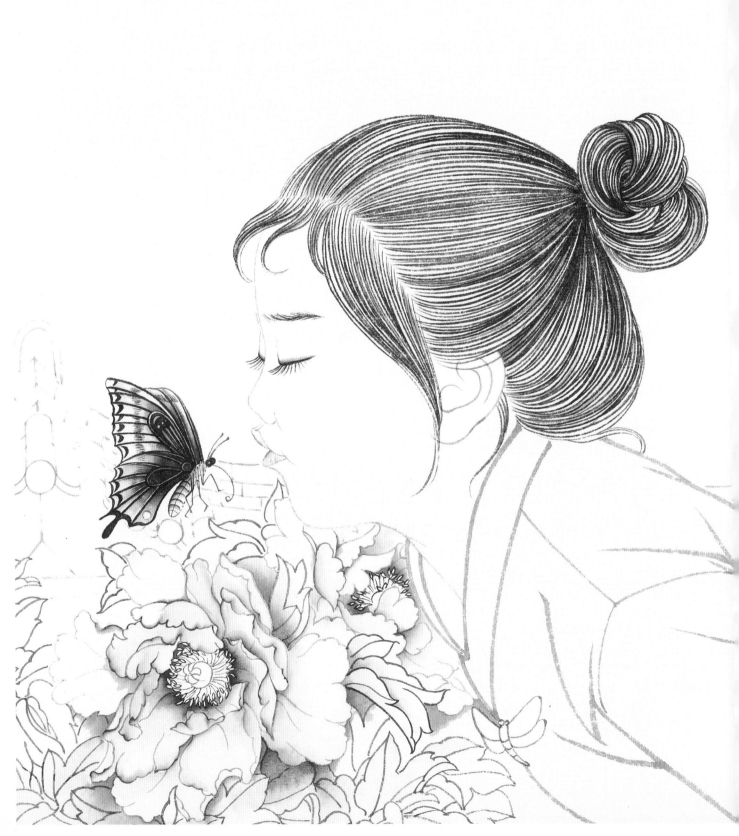

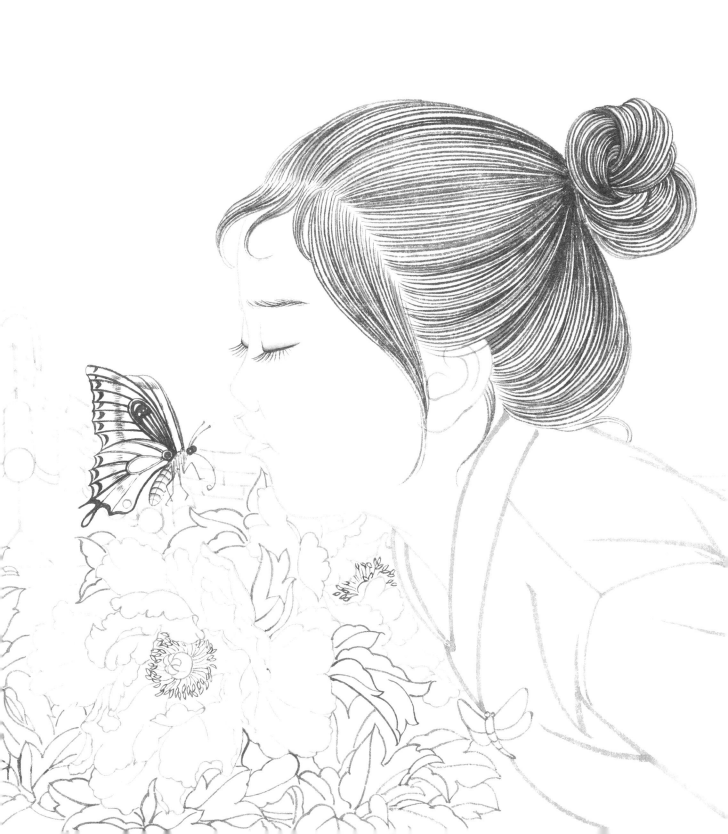

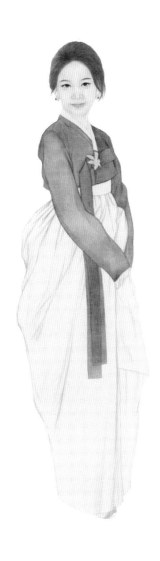

21세기 미인도

예전 우리나라의 전통 초상화는 유교사상 아래 후세에게 유교적 교훈과 윤리의식을 전하려는 목적으로 그려졌다. 그렇기 때문에 주로 업적이 많은 남자들이 대상이었다. 그러나 현대에는 남성 못지않게 훌륭한 여성들이 많이 있다. 게다가 대중들은 감계나 교훈이 아니라 미디어의 홍수 속에서 대중 스타들의 영향을 더 많이 받고 있다. 그렇기 때문에 인물에 대한 가치기준도 변화 하고 있다. 이러한 시대적 배경 아래 〈21세기 미인도 - The Beauty〉는 21세기에 활동하고 있는 여성 직업 모델을 조선시대 전통 초상화 방식으로 그려낸 그림들이다. 2010. 7

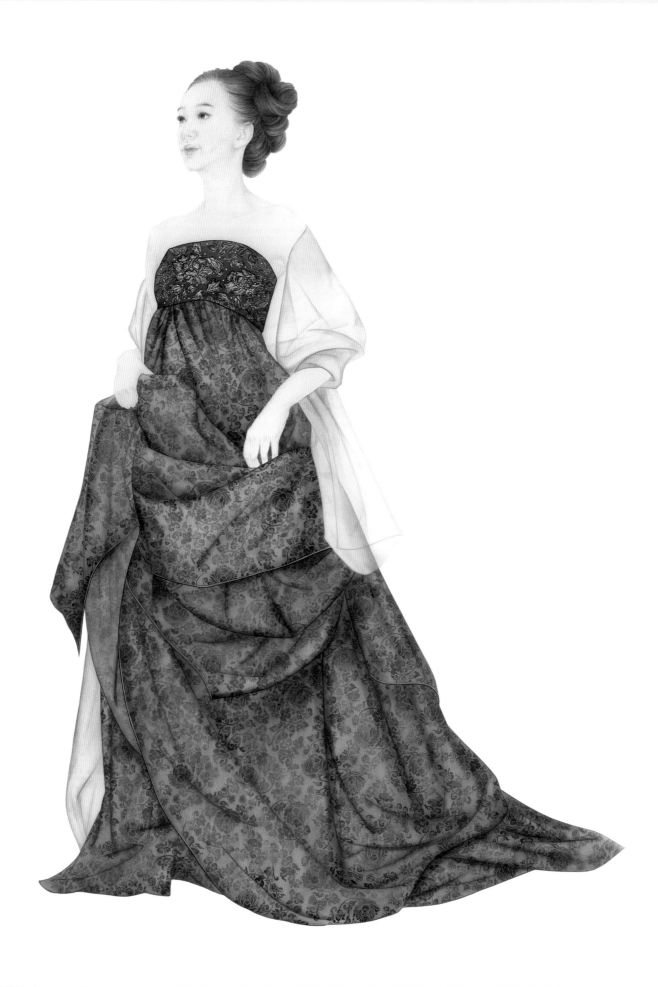

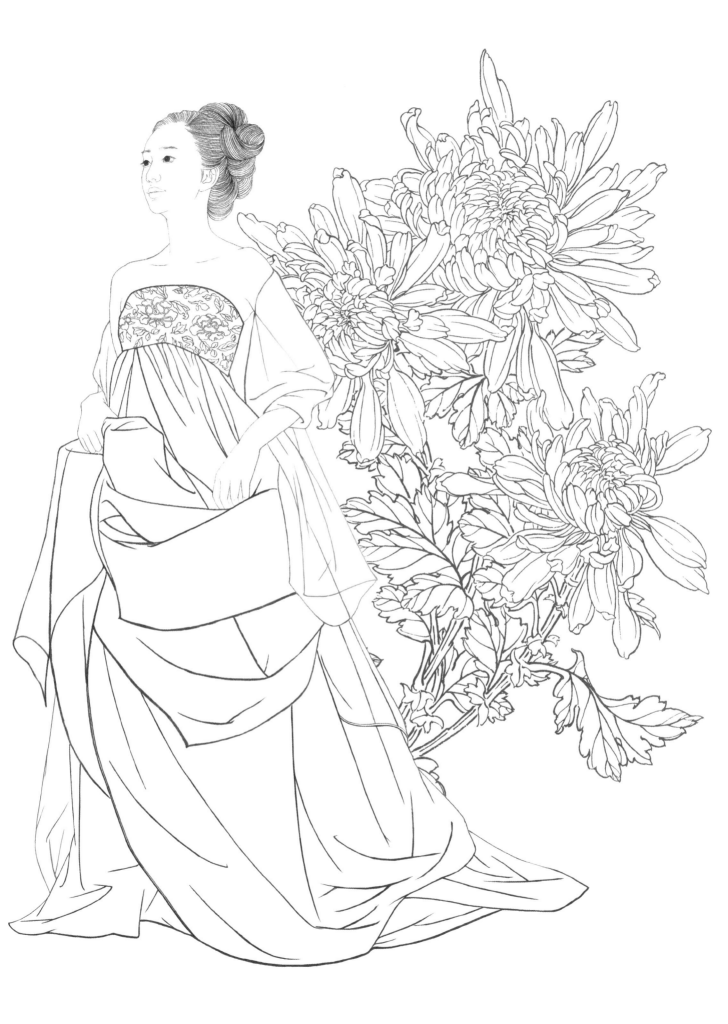

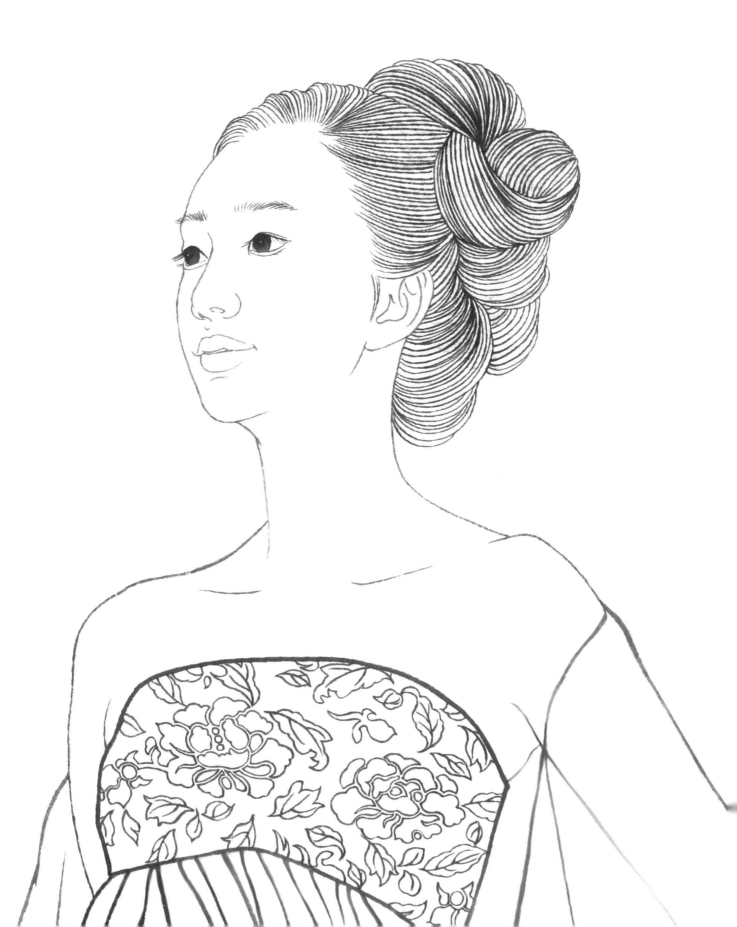

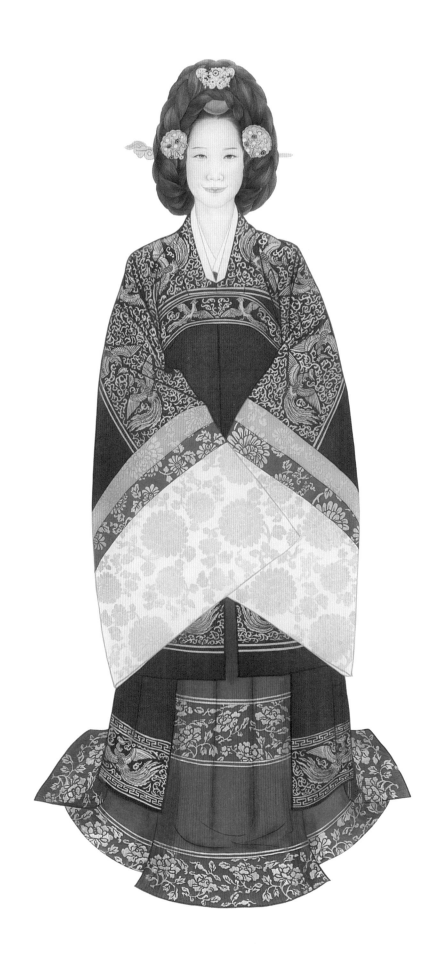

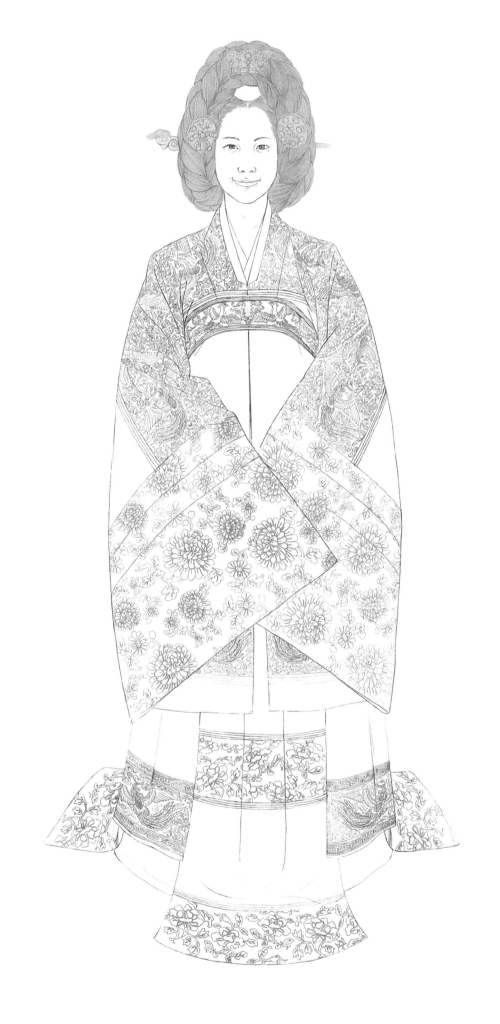

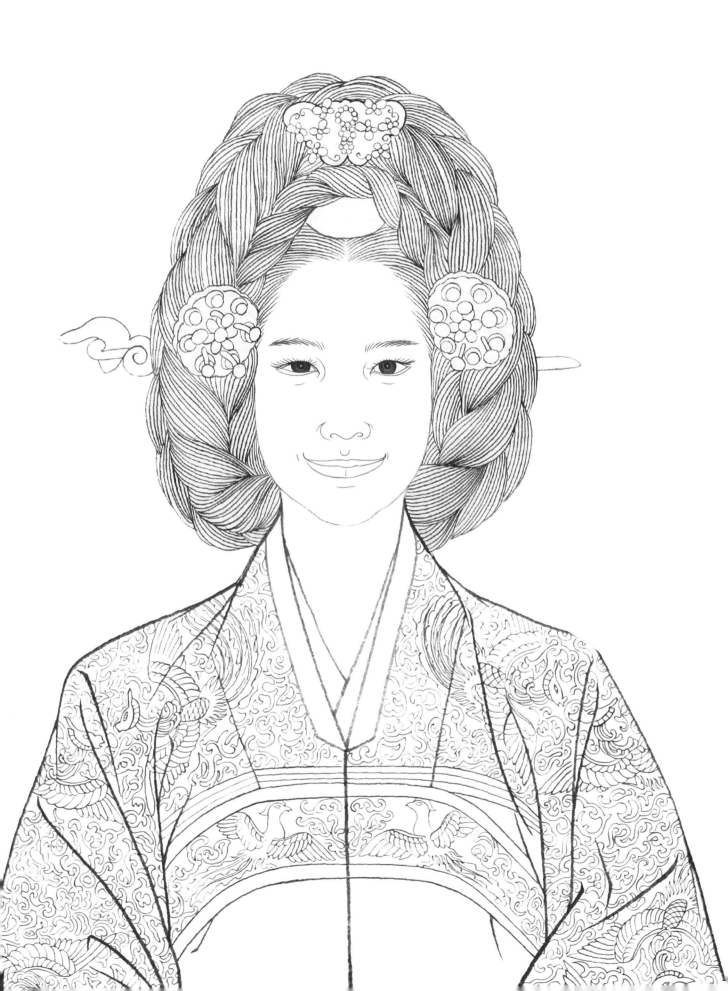

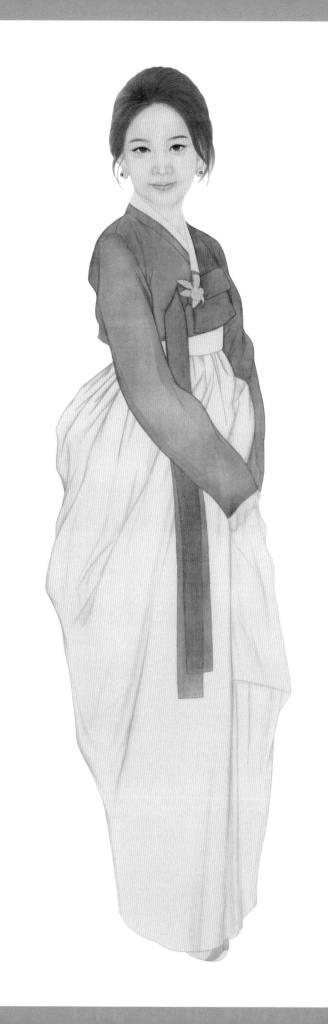

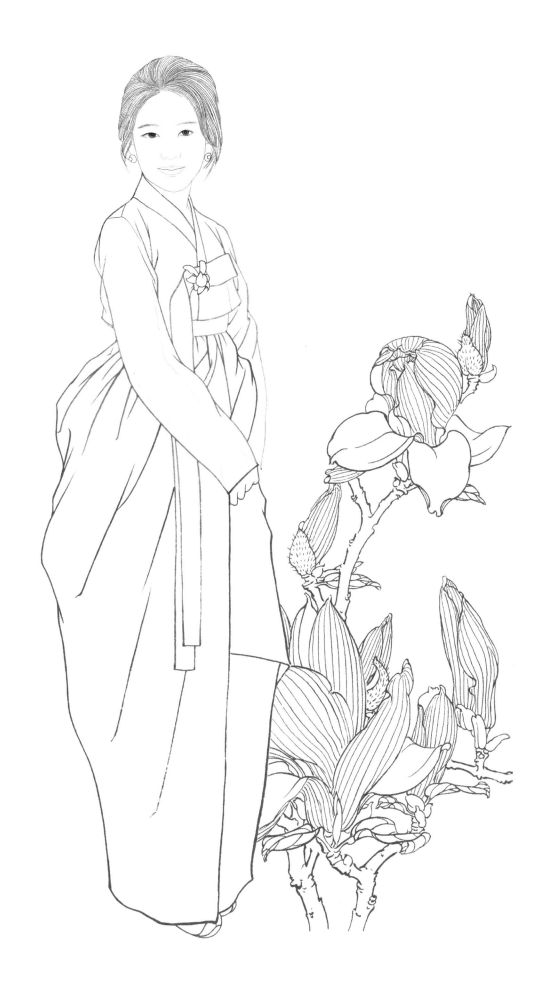

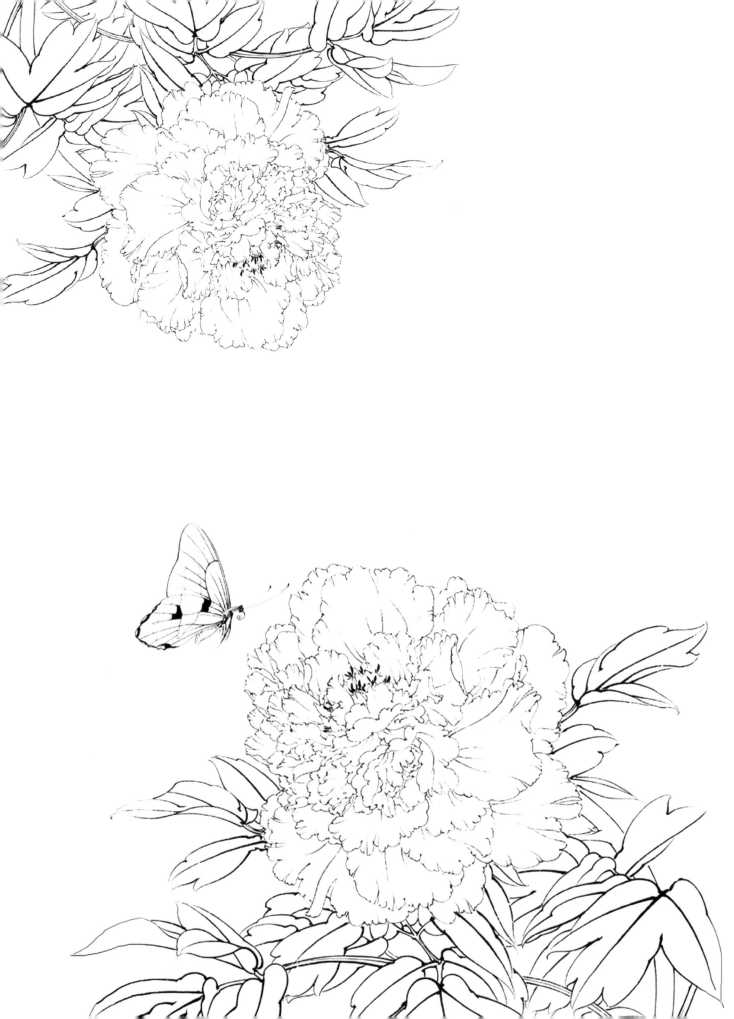

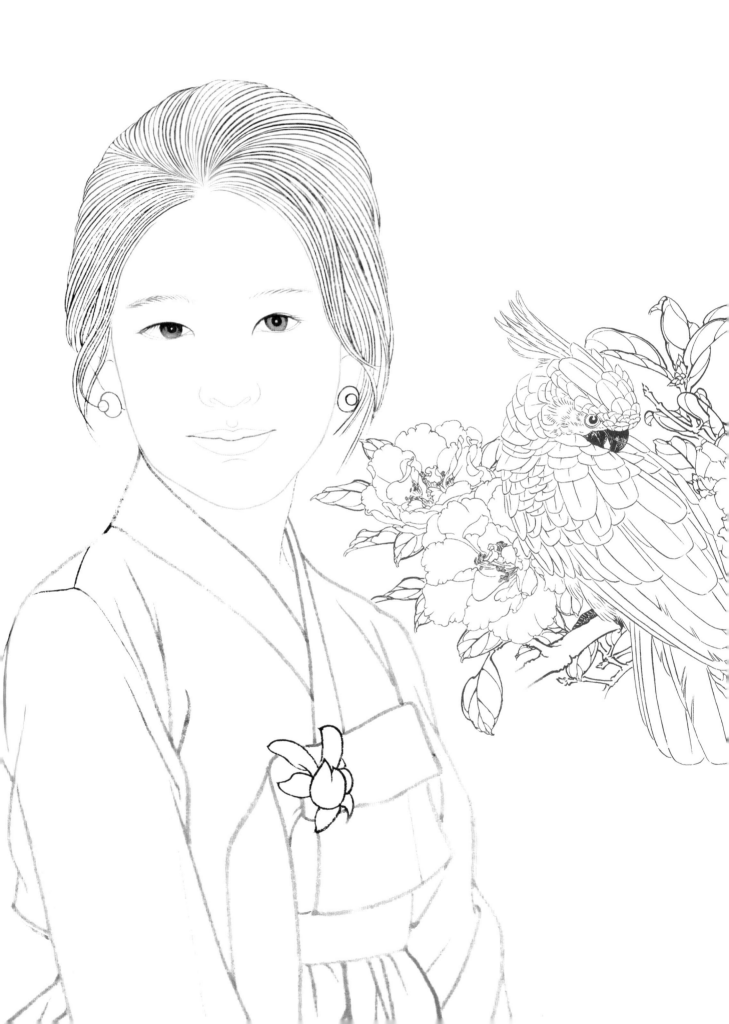

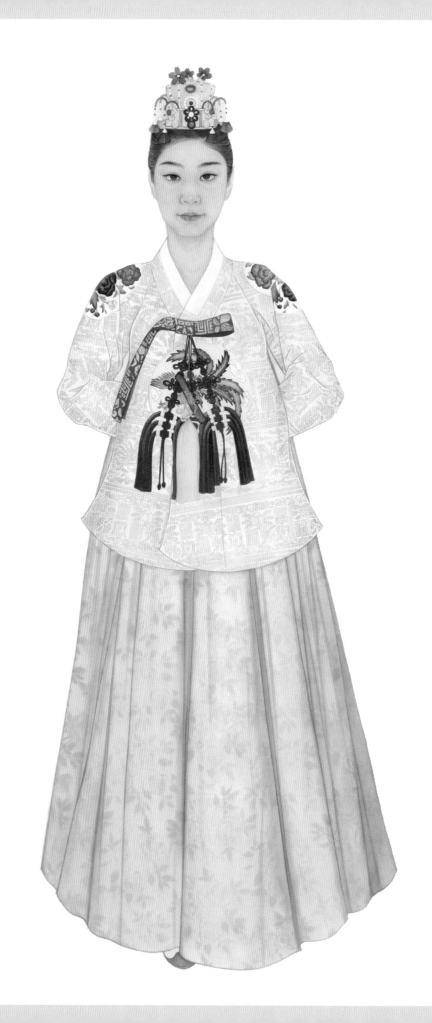

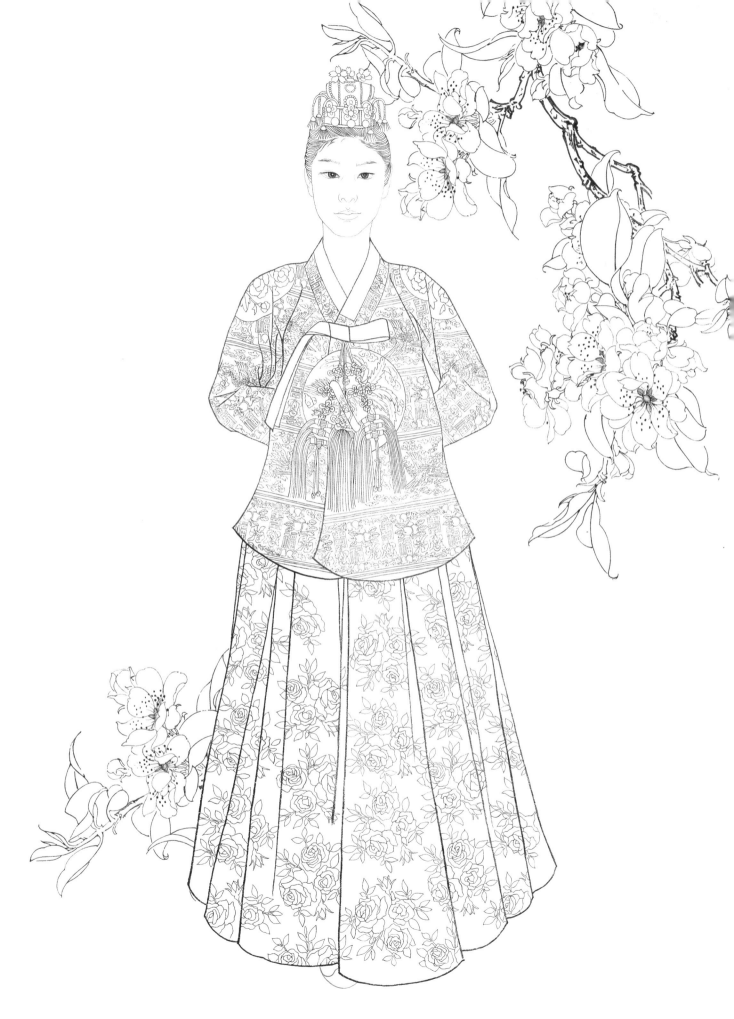

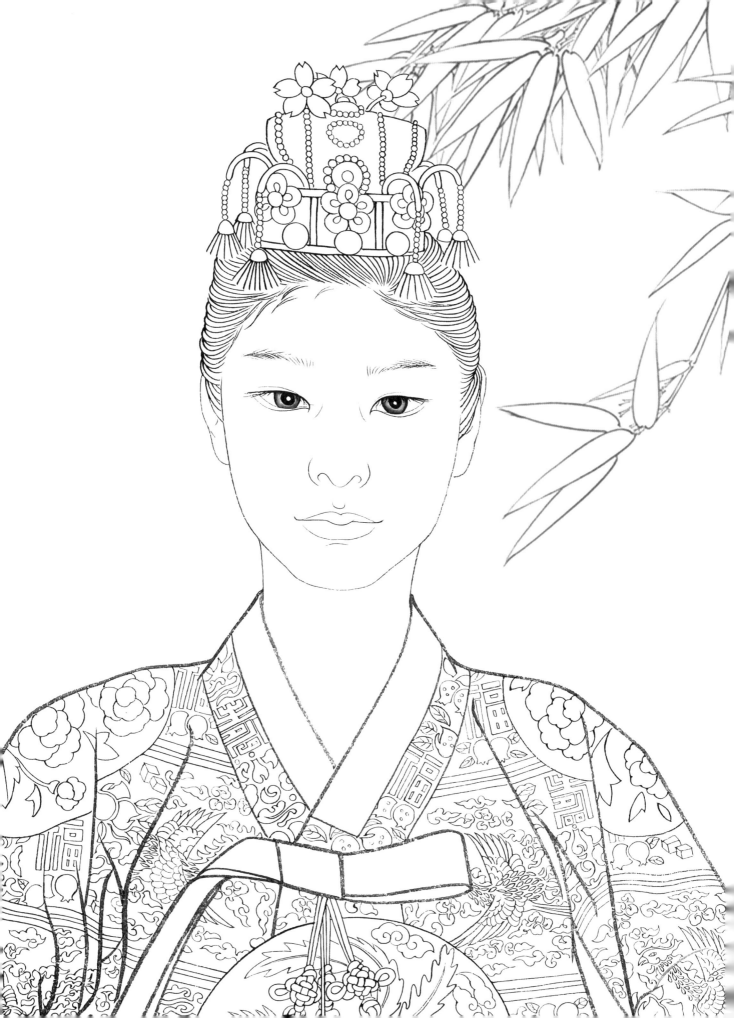

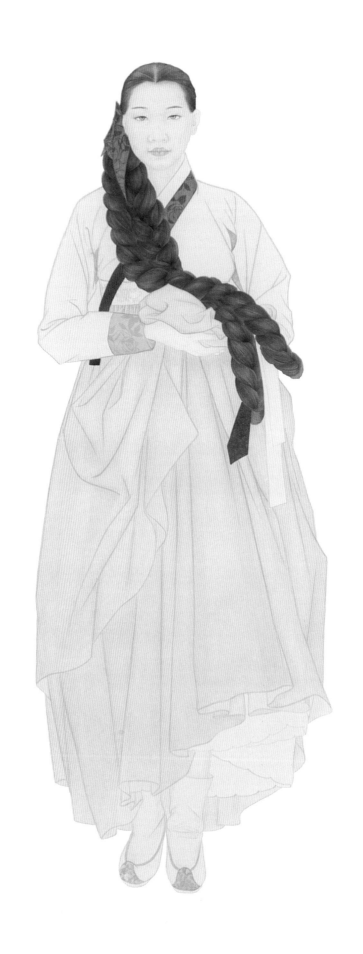

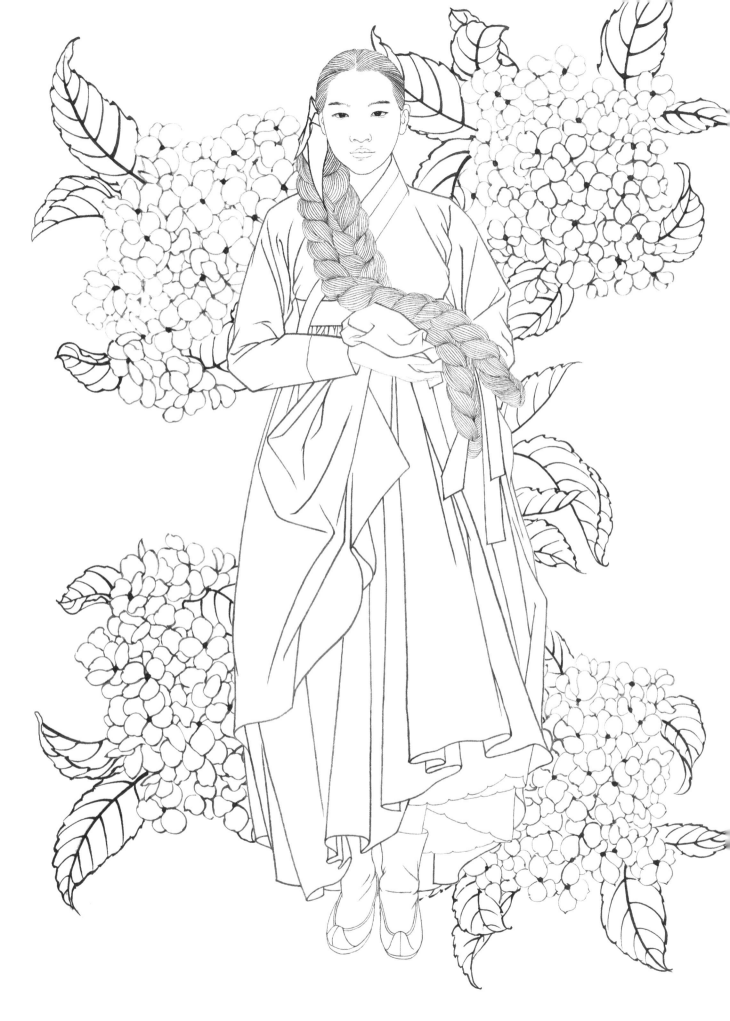

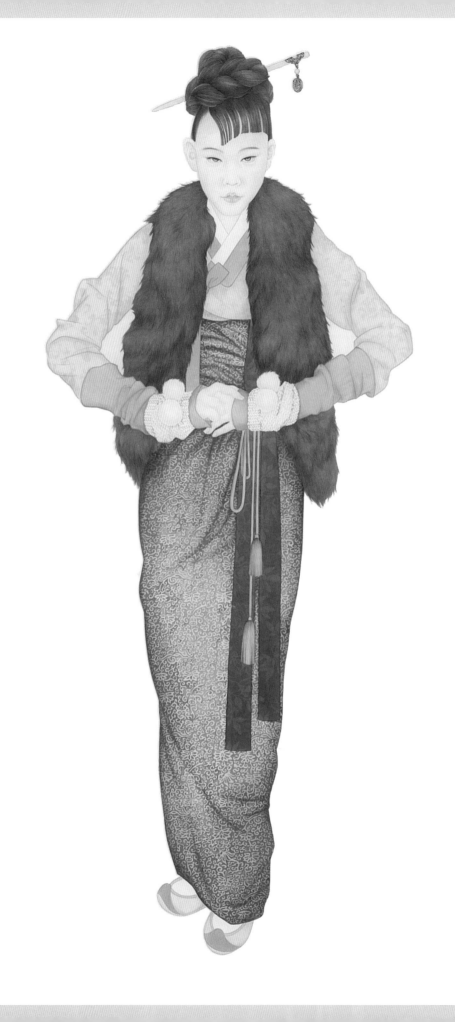

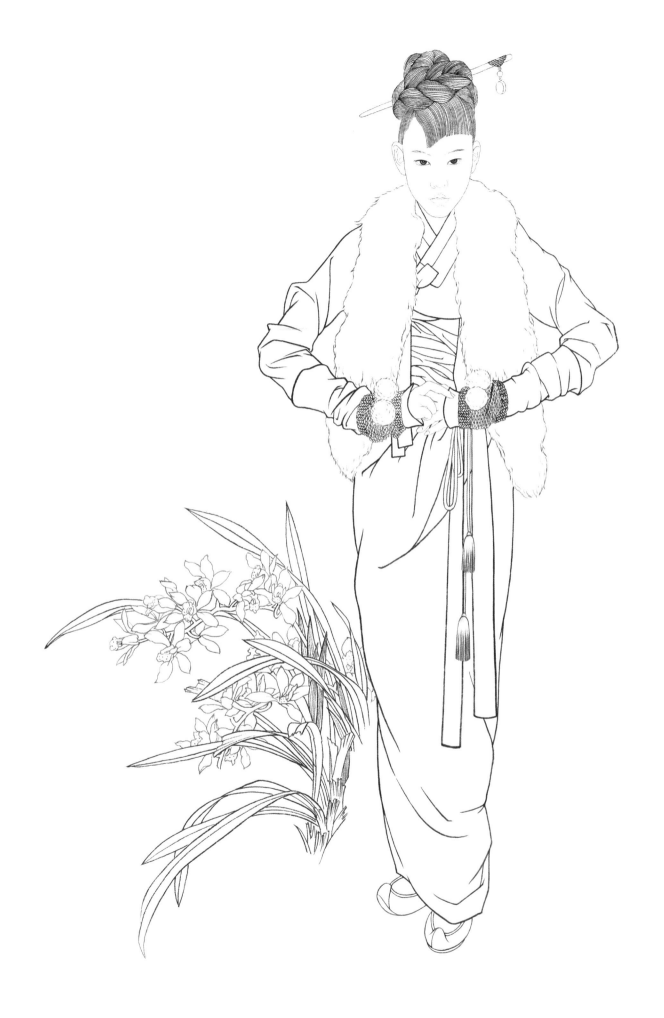

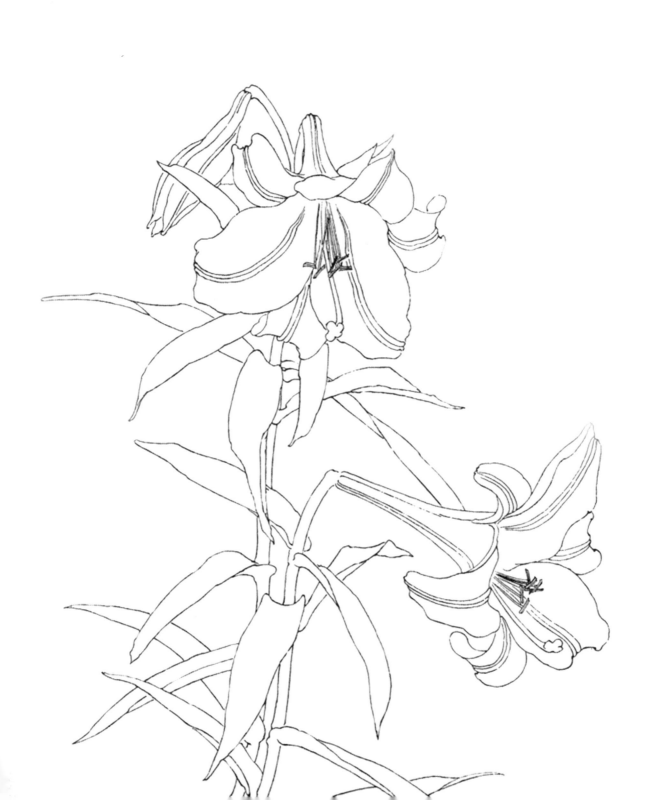

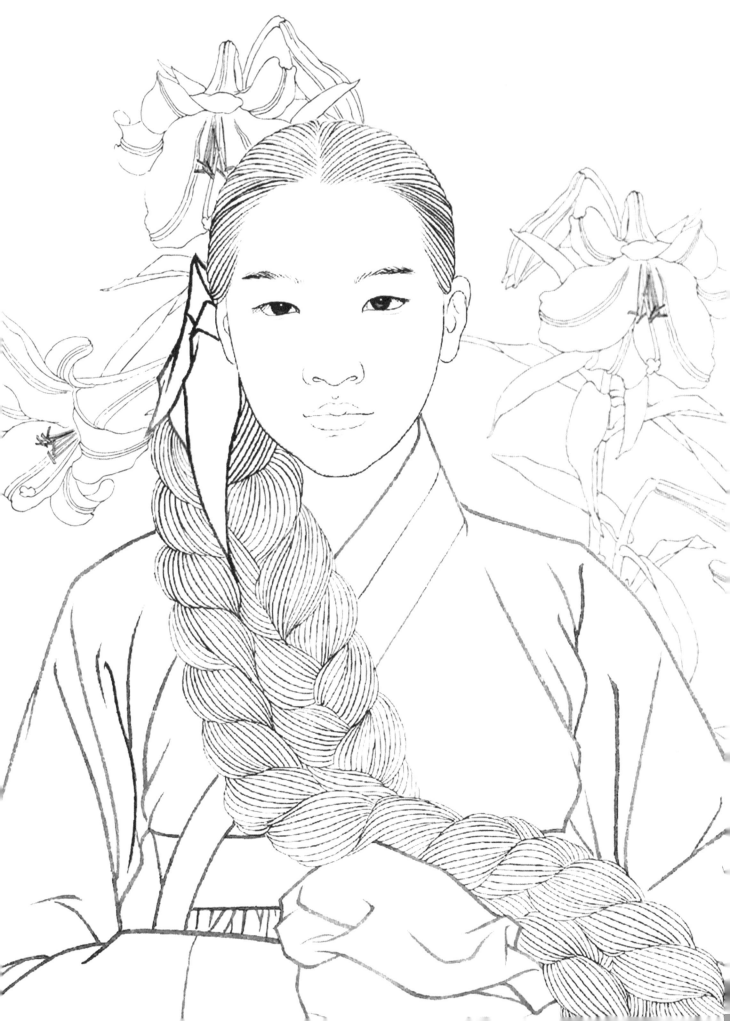

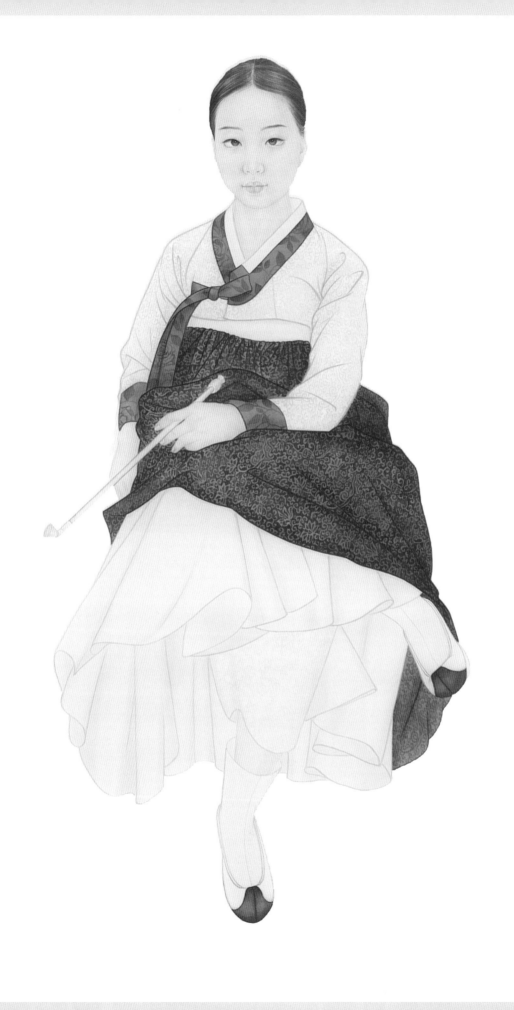

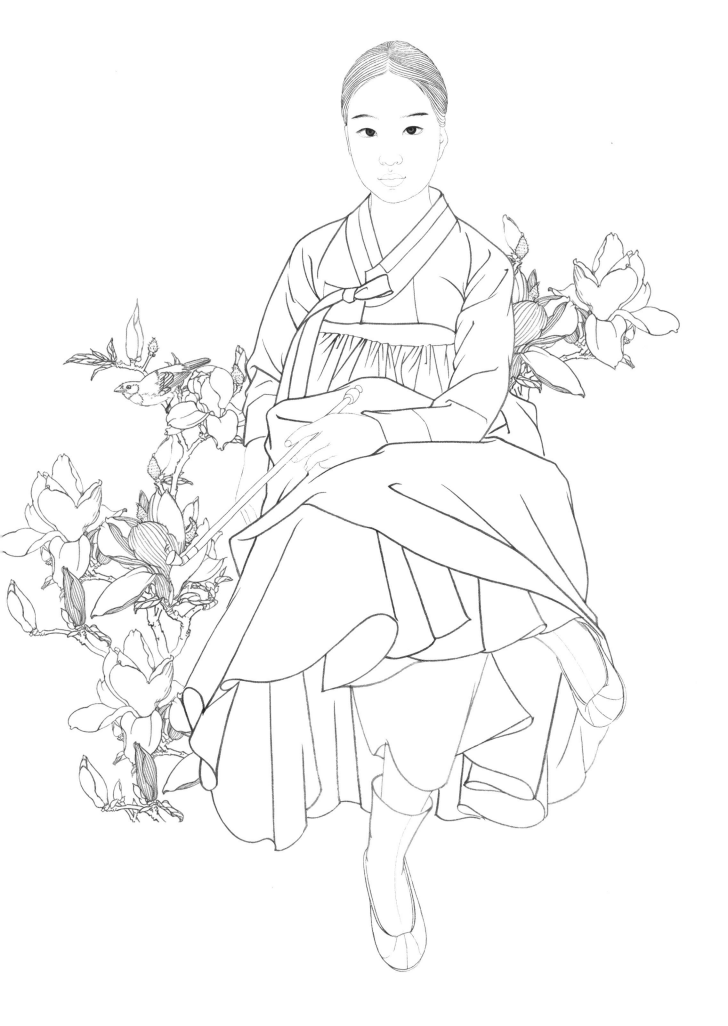

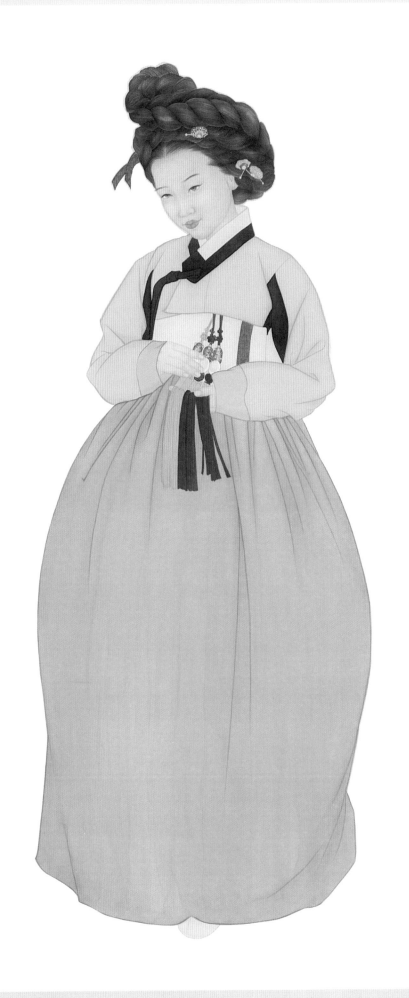

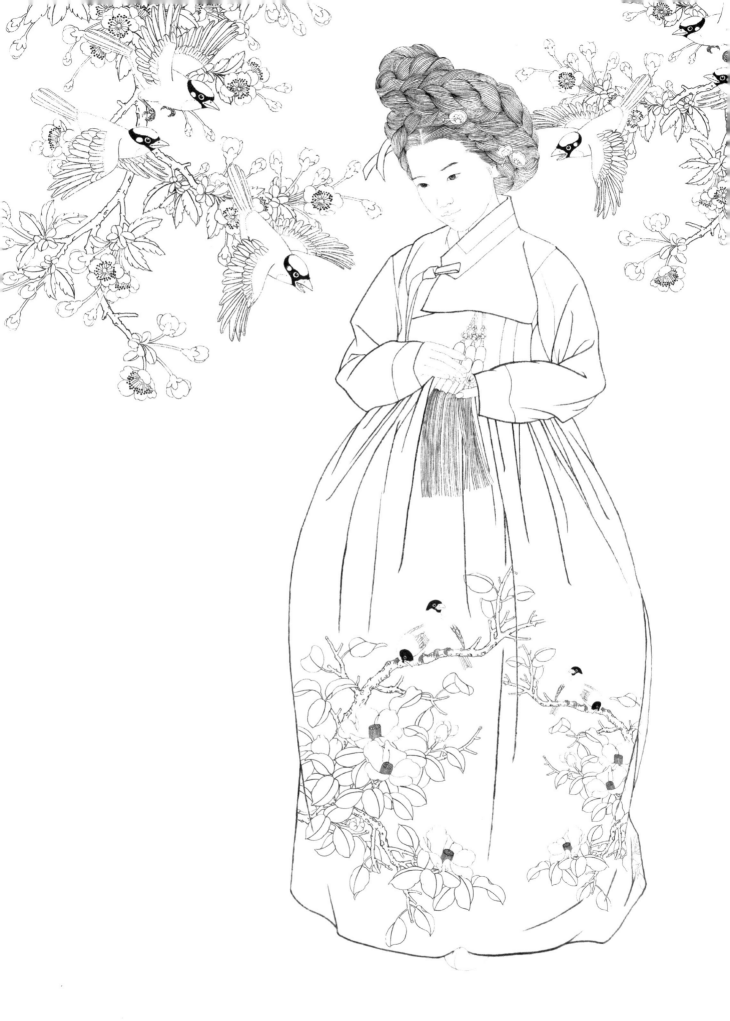

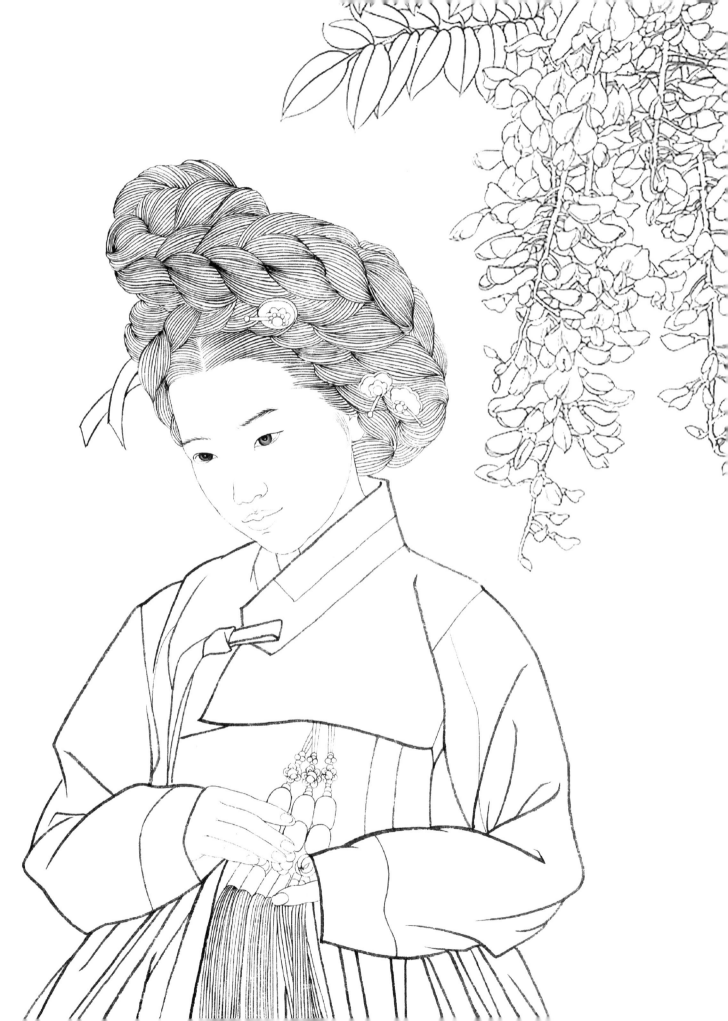

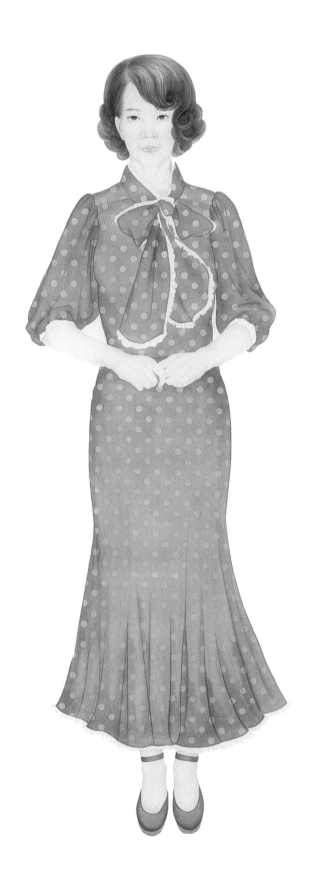

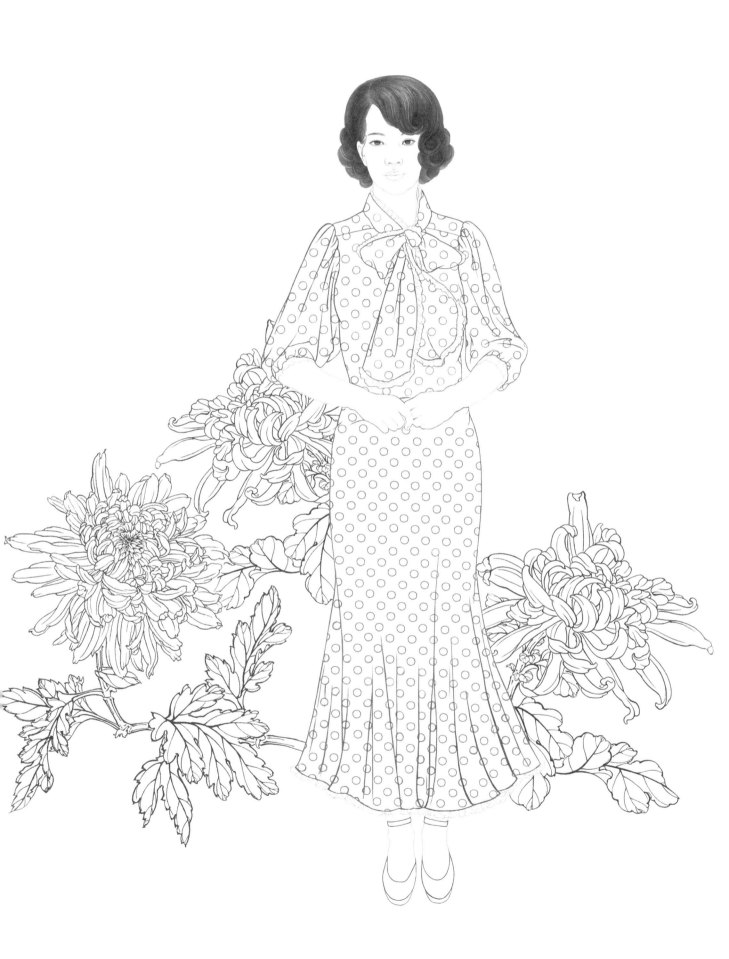

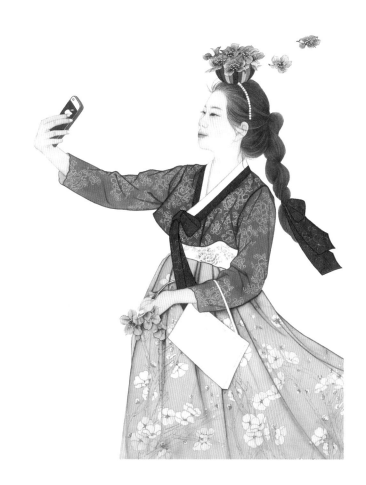

댕기머리

21세기 들어 한류는 가히 세계적인 열풍을 일으키고 있다. 대중문화로부터 시작된 한류 문화는 이제 한국의 전통의상과 전통가옥에까지 이르고 있다. 한복을 차려입고 댕기머리를 한 여학생들이 거리를 활보하는 모습은 그야말로 한국에서만 볼 수 있는 모습이다. 댕기머리는 머리카락을 길게 땋은 뒤 댕기를 묶은 머리모양으로, 주로 혼인을 하지 않은 어린이와 젊은이들의 머리모양이다. 따라서 한국적 이미지의 상징이기도 하고 청춘과 발랄의 상징이기도 하다. 그런데 최근에는 전통의상과 댕기머리가 운동화 같은 현대적 기물들과 아무렇지 않게 섞여 또 다른 문화를 만들어 내고 있다. 그럼에도 불구하고 전통의상과 현대물의 언밸런스가 이제 익숙해져서 왠지 자연스러워 보인다. 2017. 6

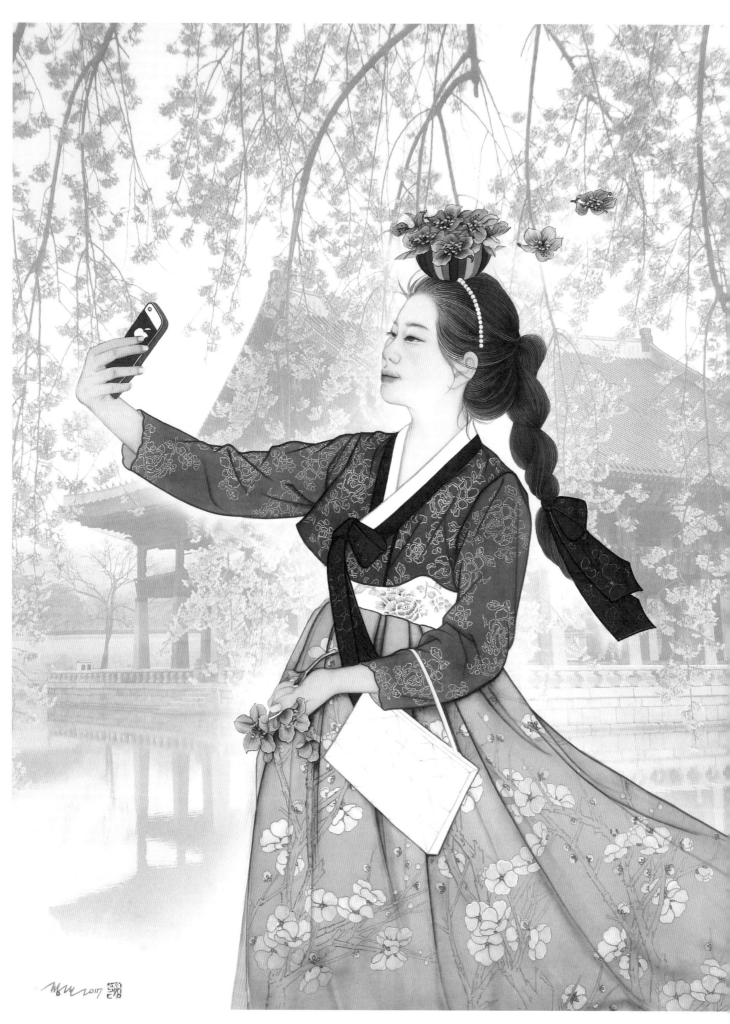

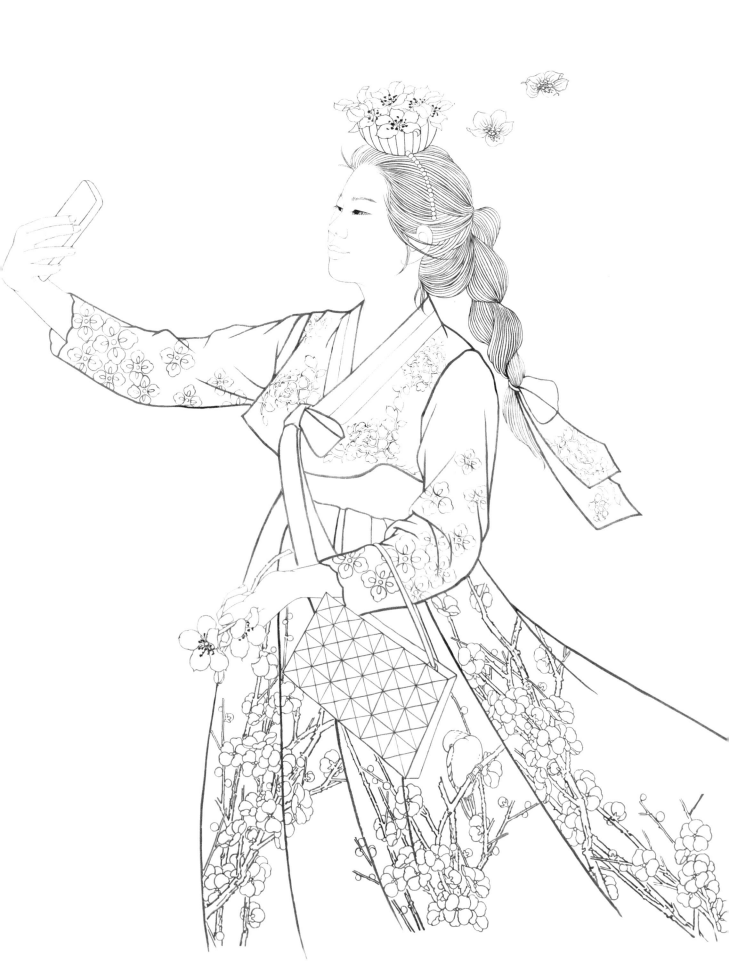

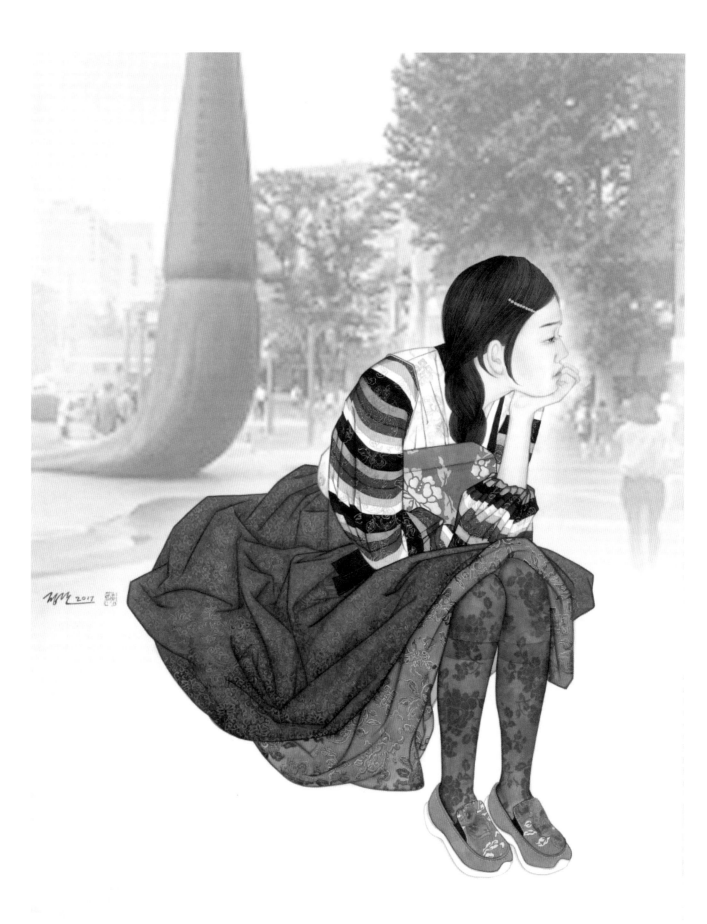

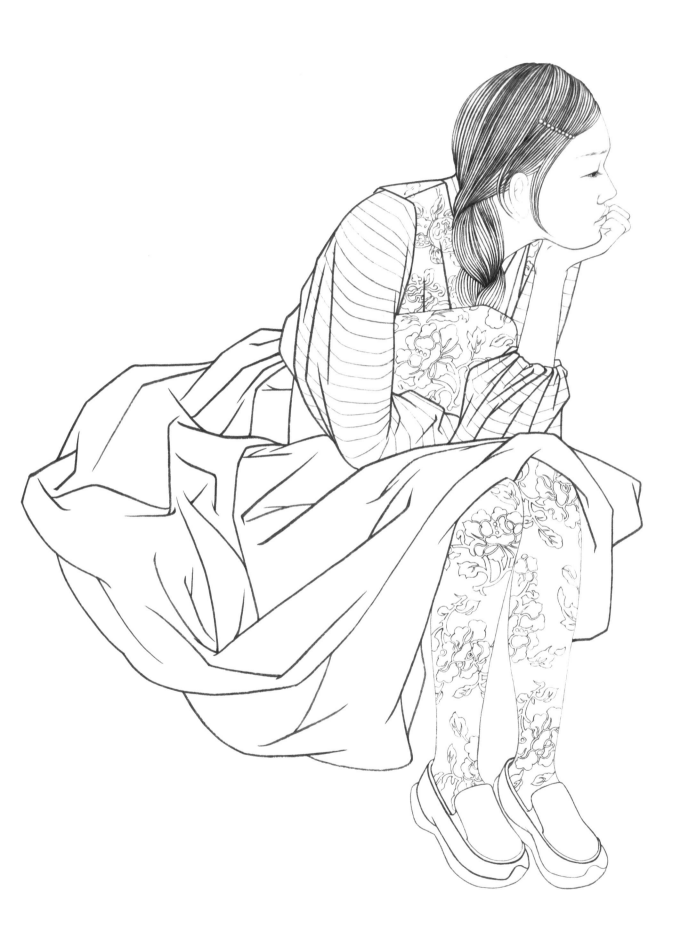

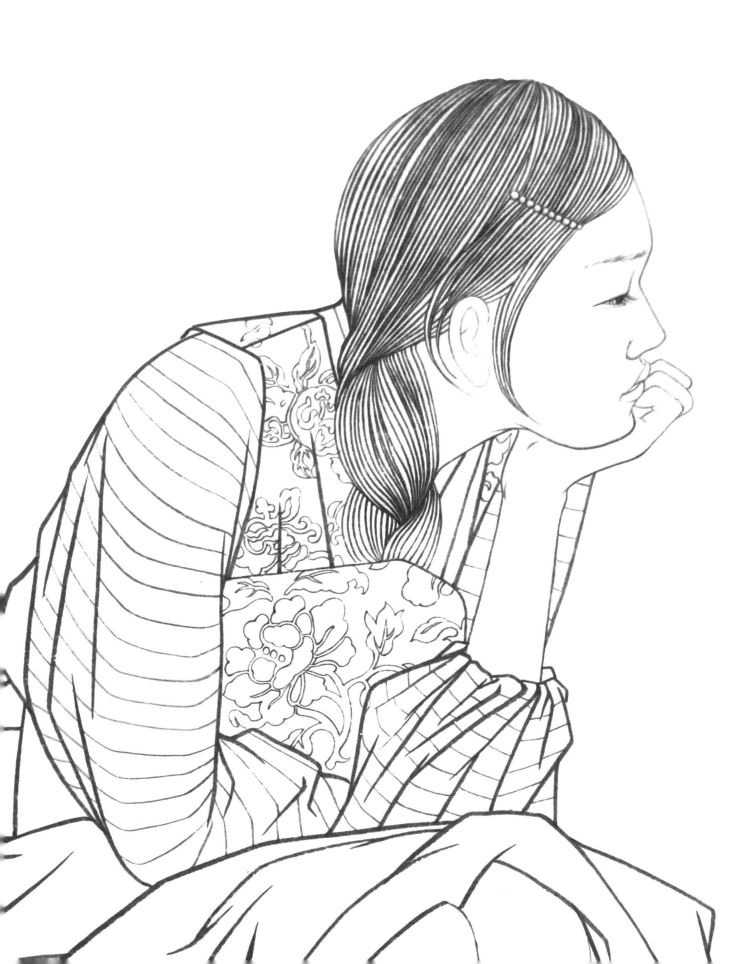

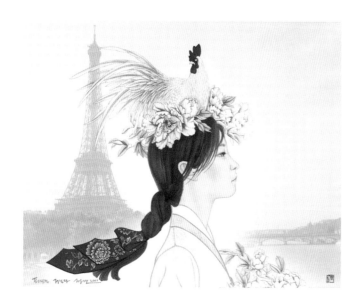

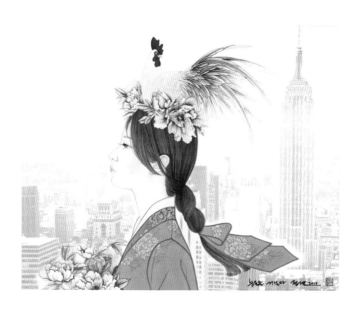

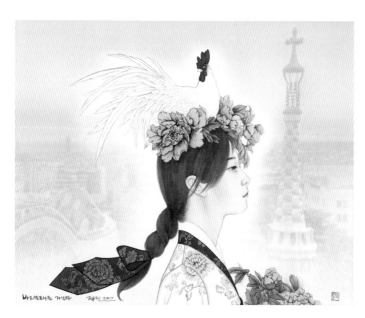

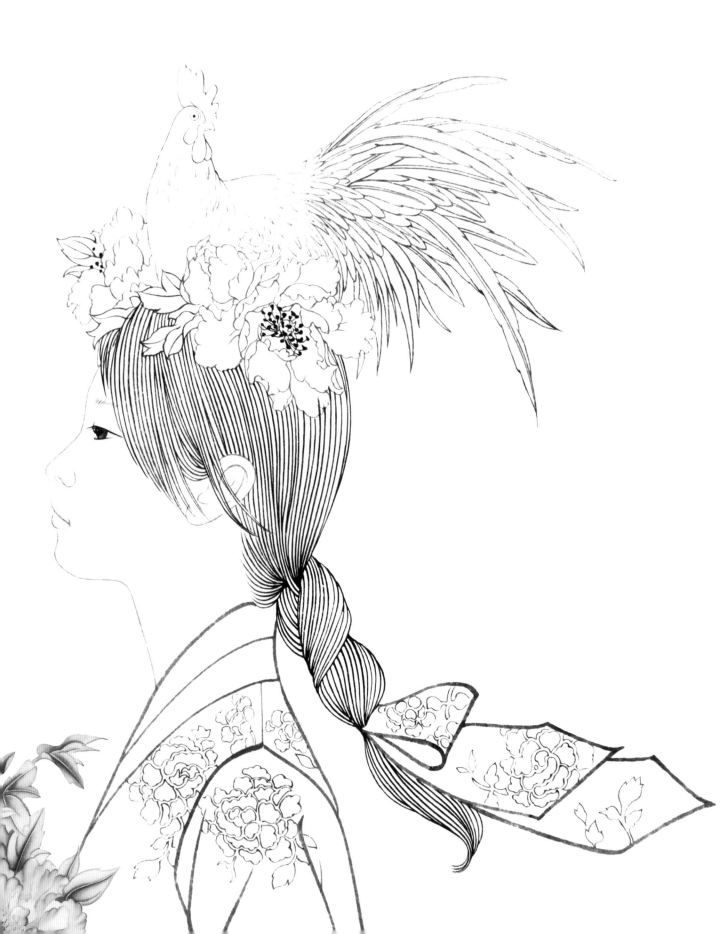

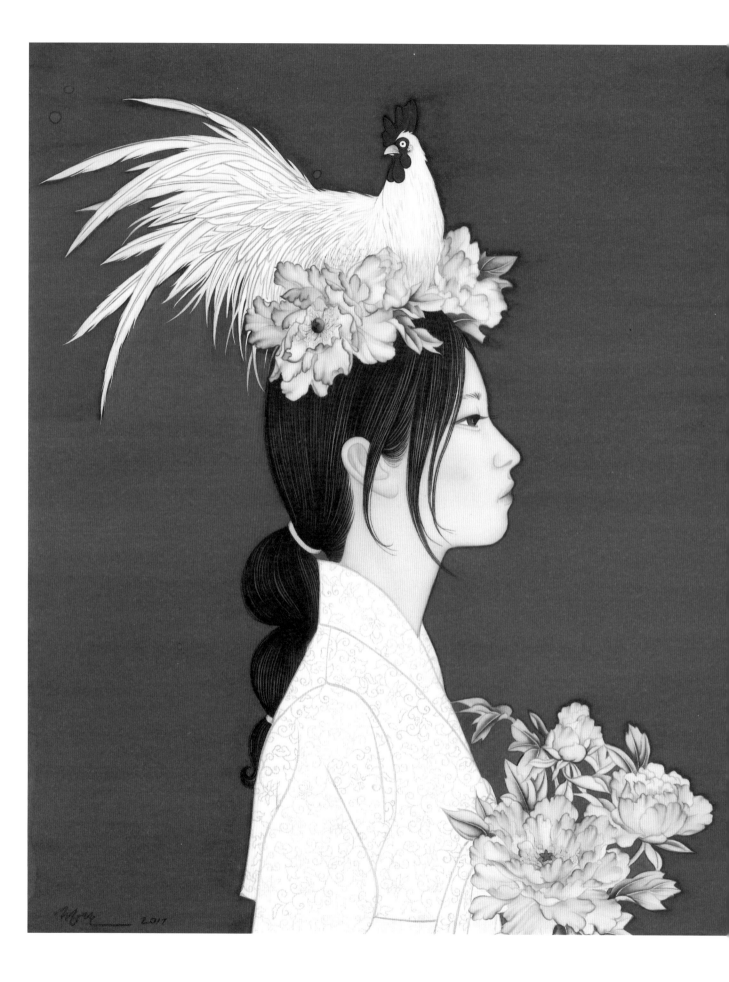

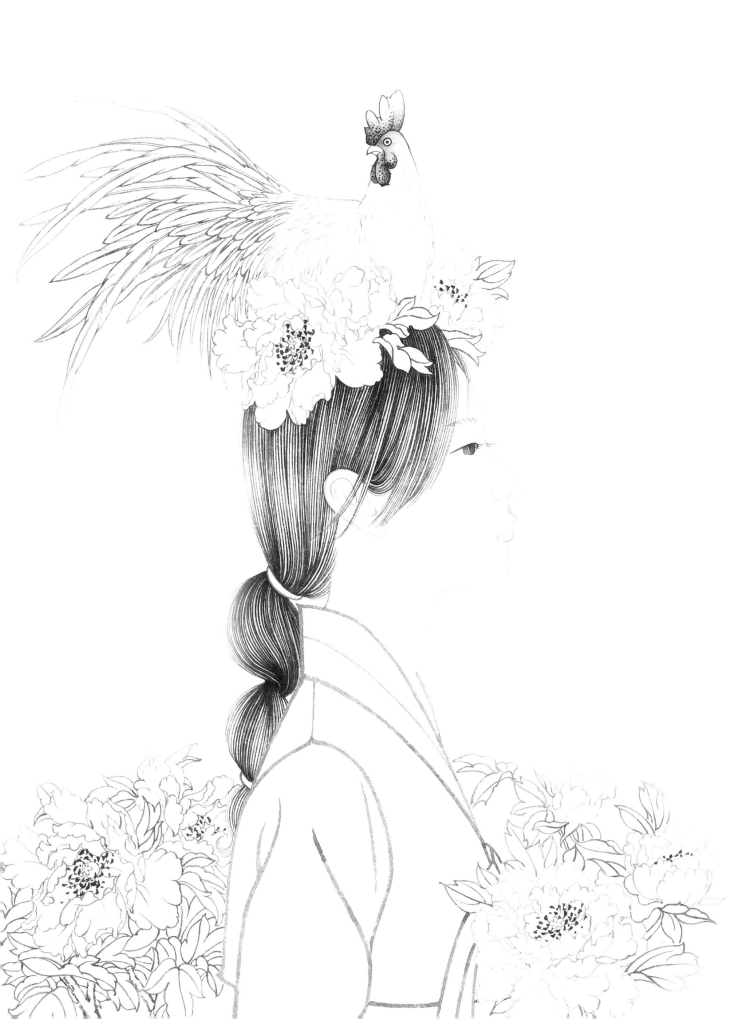

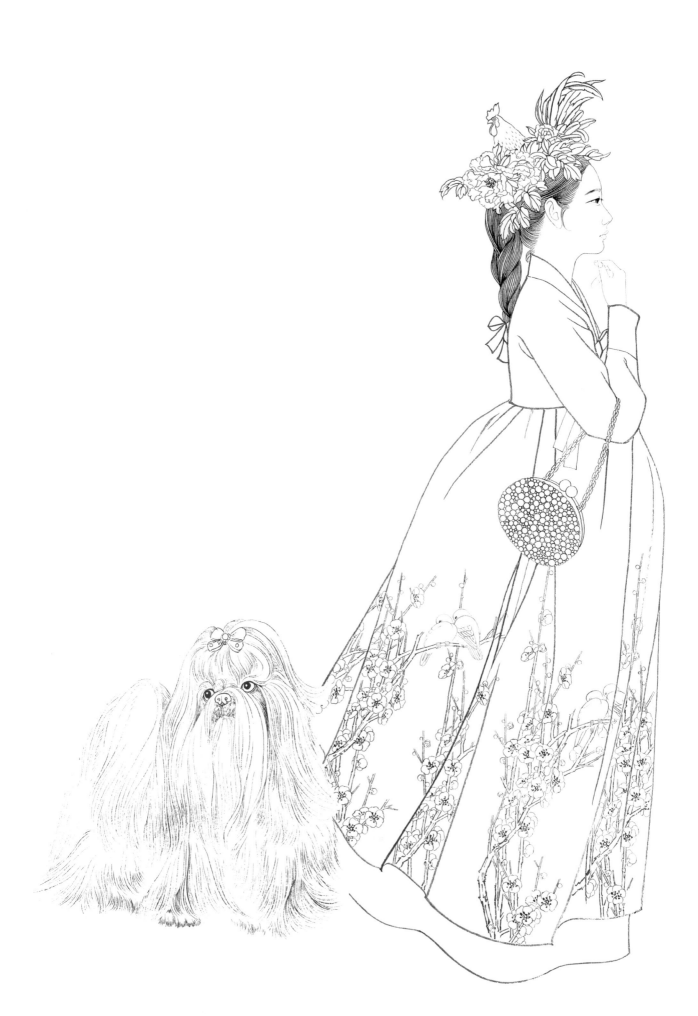

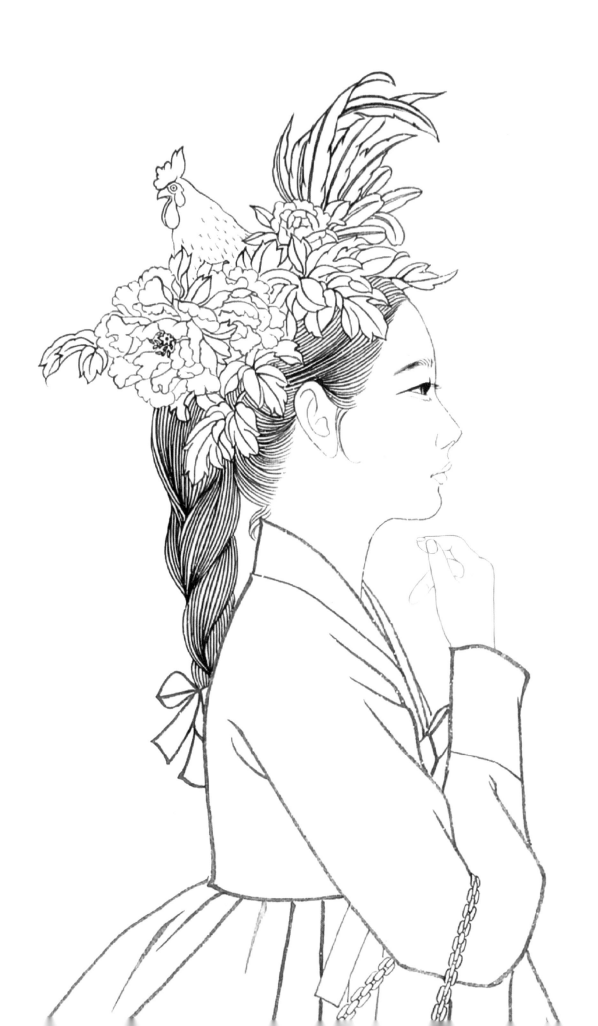

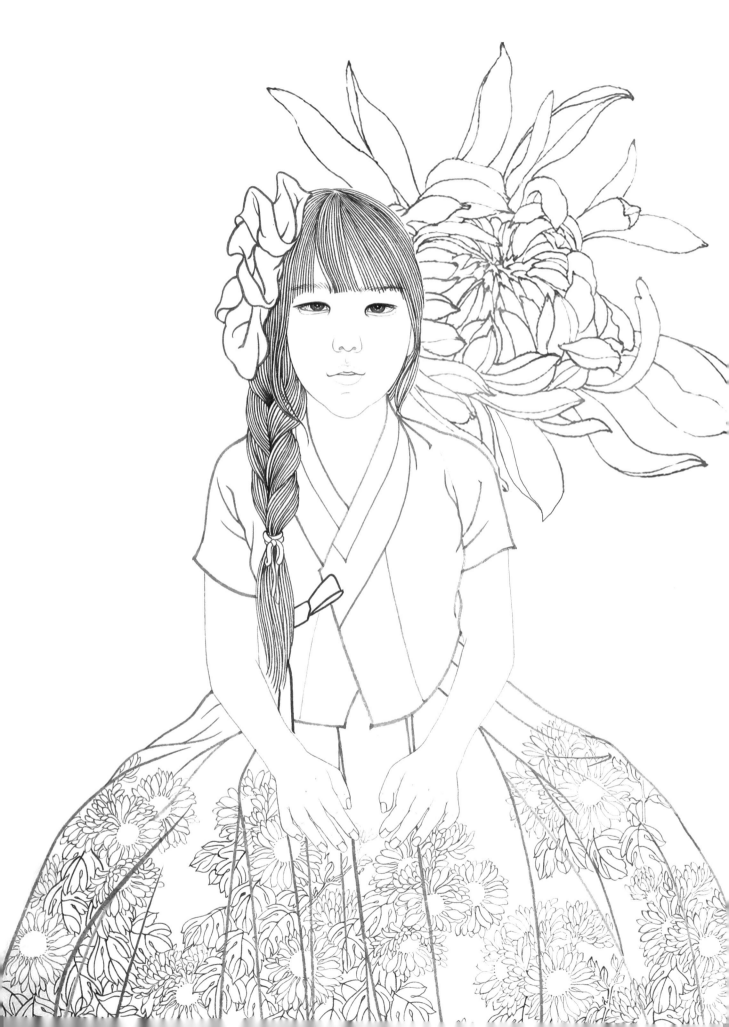

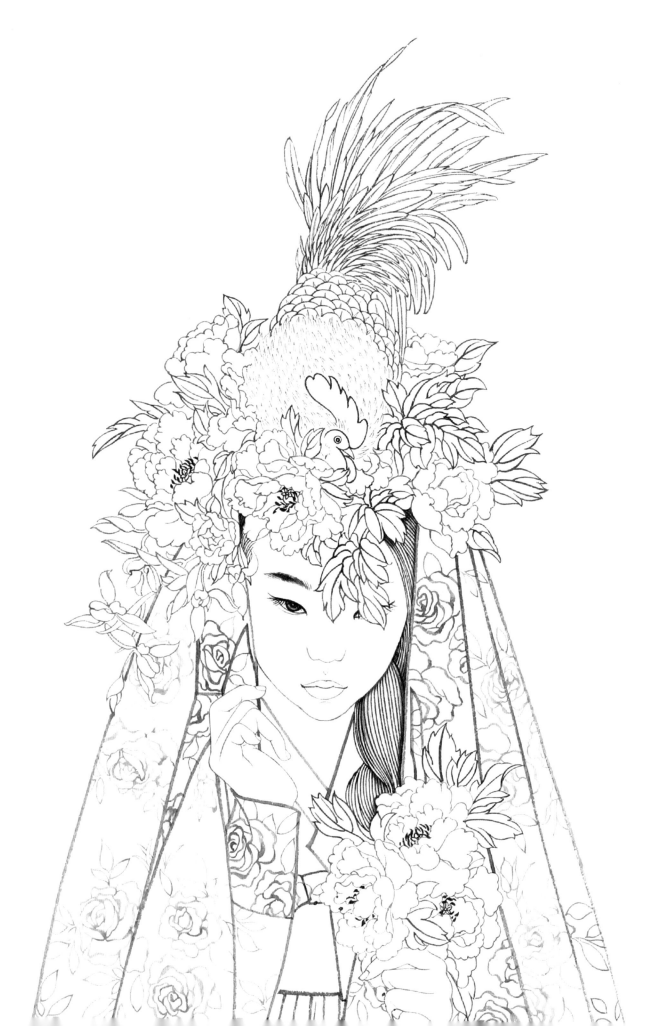

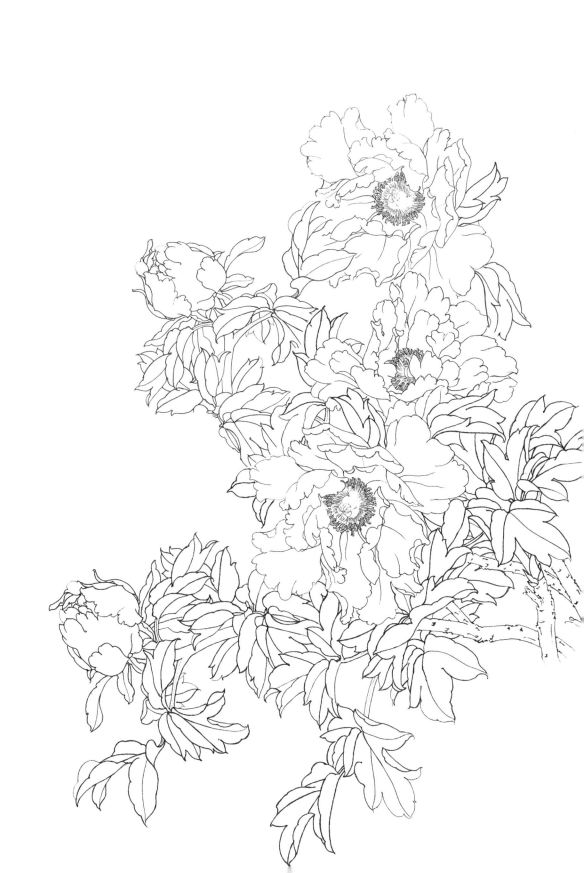

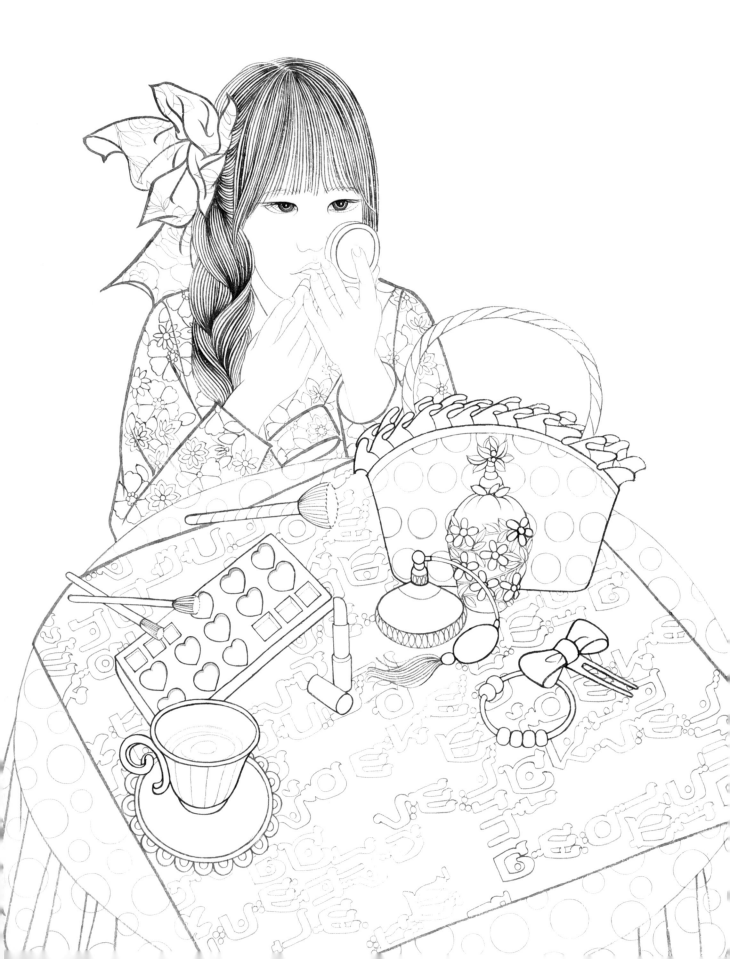

색연필로 만나는 Oriental painting
미인도 컬러링

1판2쇄발행 2021년 2월 15일

글/그림 : 김정란 | 펴낸이 : 홍건국 | 펴낸곳 : 책앤 | 디자인 : 디자인 플립
출판등록 제313-2012-73호 | 등록일자 2012. 3. 12 | 주소 : 서울특별시 동작구 보라매로5가길7, 1321호
문의 02-6409-8206 | 팩스 02-6407-8206 | ISBN 979-11-88261-04-8 (03650)

• 잘못되거나 파손된 책은 구입하신 서점에서 교환해 드립니다.
• 값은 뒤표지에 있습니다.